U0110710

大展好書　好書大展
品嘗好書　冠群可期

前　言

　　下棋如同行兵打仗，雖說是盤上談兵，但它與兵法上的道理是相通的。象棋戰鬥以擒住對方將（帥）爲勝的法則，促使對弈者在棋盤上鬥智鬥勇、捕捉戰機、施展殺法、謀取勝利，這就給了象棋一層抹不去的軍事色彩。

　　大凡會下象棋的人，都明白殺法在對局中的重要地位，但也有的棋手認爲：「殺法只有在殘局階段才能發揮作用。」其實，我們每每可見正在激戰的中局階段，突因一方急功近利，疏忽了對將（帥）的防範，結果授人以隙，以致輸棋；或反之原本伏有連殺勝機，卻因殺法不夠熟稔，用子次序不當而貽誤戰機，甚至反爲對方所勝。這類戰例是屢見不鮮的。至於在對局中借助殺法強索或劫掠對方子力的例子，就更是俯拾皆是了。

　　事實上，殺法不僅在殘局，而且在中局及至整個對局中都直接或間接地發揮著巨大作用。

　　總之，殺法是象棋技術的核心問題，無論是初學者或具有一定水準的棋手，都必須把研習殺法作爲一項重要的訓練內容，無視這一點，要想在棋戰中克敵制勝是幾乎不可能的。

　　既然殺法如此重要，那麼，有沒有提高殺法技能的捷徑呢？坦率地說，象棋也是一門藝術，象棋殺法

千姿百態、奧妙無窮，是沒有什麼捷徑可走的。尤其是初學者，更需從基礎知識開始學起。

所以，筆者根據多年從事象棋教學的經驗體會，寫成了《象棋基本殺法》，現將拙作奉獻給讀者，或許它會對你有所幫助。

本書遵照由淺入深、循序漸進的原則編寫，分為九章，主要闡述了三大內容：第一章介紹了**象棋七種子力各自不同的性能、特點和作戰能力**；第二章列舉了**實戰中常用的基本殺型和一般殺法技巧**；第三章至第九章分別展示了**各聯合兵種的作戰特點和殺法運用**，並按兵種分類附設了一些殺法習題。

全書列演了中殘局殺勢 300 餘局，主觀上力求做到布子合理、結合實戰、殺法精練、妙趣橫生。值得說明的是，這些殺法以初級程度為主，但也適當配備了少量的中、高級程度的殺局。這樣做，是為了加深讀者對殺法的理解和認識，以及使那些想突飛猛進的棋手能盡快邁入中級水準的行列。

精彩漂亮的殺法，像藝術品那樣具有美感，讓我們共同分享那其中的樂趣吧！

朱寶位

象棋基本殺法

目　錄

象棋基本殺法

目

錄

7

第一章
象棋七子在殺法中的運用

　　殺法是捕捉對方將帥的方法，是象棋必不可少的一種基本技術。而象棋的根本物質力量——棋子，又在殺法中起著決定性作用。一般精美的殺局，都必然是由雙方的棋子，特別是利用自己的棋子去實現的。所以，學習和掌握象棋七子在殺法中的運用，具有一定的現實意義。

　　象棋各種子力走法不同，強弱也有區別，但是它們攻守有致，各盡其能，獨具特色。只要我們掌握了不同棋子的不同性能，就能讓它們在殺法中充分發揮各自的作用。

　　下面分別舉例介紹七個兵種在殺法中的作用和特點，以供初學者參考。

第一節　帥（將）的運用

　　帥（將）是全軍之主，為雙方決勝負的目標。就全局而言，它是受保護的對象，只能表現微弱的自衛能力，實力似乎很小。但在殘局階段，它可以控制一條豎直線，並能輔助前方子力作戰，實力幾乎相當於一個俥（車）。帥（將）不能直接進攻、打擊對方，但是，它的輔助進攻能力是不可忽視的。尤其是在殘棋殺法中，絕大多數的殺局都必須用帥（將）的特殊功能來完成。

借帥（將）助攻的技巧比較簡單，卻很微妙，實戰中憑借帥（將）之力而獲得成功的殺法，比比皆是，可謂「不出九宮，決勝千里」。

黑方

例1　栓鏈制敵（圖1）

如圖，紅方僅用俥無法攻破黑擋子包，但借助帥的力量，可以一舉破城。

著法：紅先勝

俥七平六	包3平4
俥六平四	包7平6
帥五平六！	象3進1
俥四進一	象1退3
俥四進二	

圖1

例2　助攻入局（圖2）

著法：紅先勝

帥五平六	士6進5
炮九進三	士5進4
兵六平七	士4退5
兵七進一	士5退4
兵七平六	

紅方首著出帥解殺兼助攻，好棋！如改走俥二退八消極防守，黑方必勝。

圖2

例3　牽馬困斃（圖3）

如圖，黑包可守將頭，似無輸棋，實則紅可利用帥力獲勝。

著法：紅先勝

炮二平六	包5平4
兵五進一	將4退1
仕六退五	包4平5
帥五平六！	包5平7
仕五進六	包7平4
炮六進三	馬2退4
仕六退五	將4退1
兵五進一	

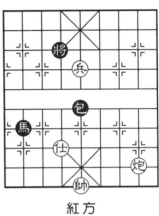

黑方

紅方

圖3

例4　控制中路（圖4）

本局紅方棄俥引帥，佔領中路，形成巧殺，十分精妙。

著法：紅先勝

俥一退七	卒3進1
帥六進一	車5平9
帥六平五！	車9退8
兵八平七	

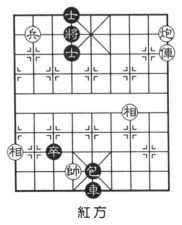

黑方

紅方

圖4

第二節 仕（士）的運用

仕（士）不能走出九宮，只能在五個點上行動，實力較弱。它的主要職責是注意對方子力動向，保護帥（將）的安全。在防守時多與相（象）配合，防俥攻，宜補「花士象」；防炮攻，宜補「順士象」；防傌攻，宜補「羊角士」。

這是棋手們在實踐中的經驗總結。

上面講的是仕（士）在防守方面的一般常識，其實，在棋戰爭鬥的過程中，每個棋子在棋盤上每動一步，都隱含著攻守的微妙關系。因此，仕（士）並不單純是防守子力，同時也具備攻殺性能。

黑方

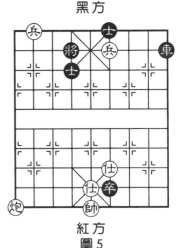

例1 助炮遠攻（圖5）

紅方子力落後，小兵被捉，形勢似乎不妙，但紅方卻以仕助攻，巧出奇兵制勝。

著法：紅先勝

| 炮九平六 | 士4退5 |
| 仕五進六 | 士5進4 |

紅方

圖5

兵四平五　　　車9平5
仕六退五

例2　擋車助殺（圖6）

著法：紅先勝

仕五進六！　　將5平6
兵六進一！　　士5退4
俥二平四

本局首著紅揚仕擋車，十分
重要，否則黑車可搶佔中路，紅
方輸定。

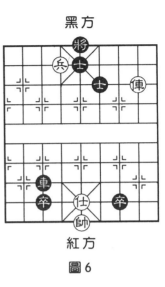

紅方

圖6

例3　斷車轟馬（圖7）

是局黑雙車同路叫殺且馬踩
紅俥，紅似無挽回餘地。然紅方
巧支角仕，斷車轟馬，解殺還
殺，一著三用，反成勝局。

著法：紅先勝

仕五進四　　　象1進3[①]
炮八進七　　　前車進1
帥五進一　　　後車進7
兵六進一　　　將5平6
兵六平五

黑方

紅方

圖7

第一章　象棋七子在殺法中的運用

注釋：

① 如改走後車進 7，則俥五進五，妙！士 4 進 5，炮八進七悶殺，紅勝。

例4　遮中運帥（圖8）

本局紅仕起到遮擋中路的作用，使紅方從容運帥助攻獲勝。紅若無仕則和棋。

著法：紅先勝

兵五進一	士 5 退 6
兵五平六	將 5 平 4①
帥五平六！	士 6 進 5
兵六進一	將 4 平 5
帥六平五	士 5 退 4
帥五平四	士 4 進 5
仕五退六	士 5 進 6
帥四進一	將 5 平 6
兵六平五	

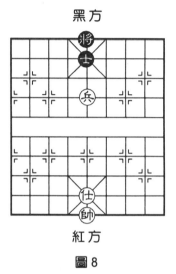

黑方

紅方

圖8

注釋：

① 如改走士 6 進 5，則兵六進一、士 5 進 6，帥五平四、士 6 退 5，仕五退六、士 5 進 6，帥四進一、士 6 退 5，帥四平五捉死士勝。

第三節　相（象）的運用

相（象）與仕（士）的類型相同，是保衛帥
（將）的守子。但防禦能力相應要強些，可以協調
子力間的聯絡，鞏固陣容的嚴整；也可以用象口作
為己方強子的據點，加強進攻的態勢。

相（象）的行動應以連環為宜，但須防備對方
塞象眼而使局面被動。棋諺云：傷俥（車）、傌
（馬）、炮（包）者其勢弱，傷相（象）者其勢
危！在殘局階段，相（象）應靈活運用，防守時可
以遮將，可以擋馬，進攻時又能閃路助攻或充當炮
（包）架輔助作戰。

例1　落相救駕（圖9）

紅方借將抽卒，相落底線，
衝俥協戰一舉成殺。

著法：紅先勝

炮七平五	象5退7
炮五退三	象3進5
相五退三！	象5進3
俥二進八	將5退1
兵六平五	士4進5
兵五進一	將5平4

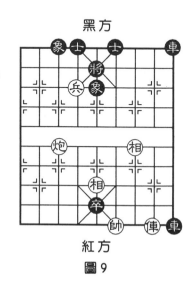

黑方

紅方

圖9

兵五平六　　　　將4平5

俥二平五

例2　揚相謀車 (圖10)

著法：紅先勝

相五進三[1]　　　車7退2

炮三進三！　　　車7退5

俥七進三　　　　將4進1

兵五進一[2]　　　士6進5

俥七平三

注釋：

① 飛相打車，露帥助攻，是本局取勝的關鍵著法。

② 巧著！是露帥暗伏的後續手段，從而得車勝定。

例3　調相成殺 (圖11)

著法：紅先勝

炮九平五！　　　象5退3

炮五退五　　　　象3進5

相五進七　　　　象5進3

相三進五　　　　象3退5

相五進三　　　　象5進7

炮二平五

本局紅方借中炮之威，雙相調運閃路，巧妙地形成重炮殺局。

黑方

紅方

圖10

黑方

紅方

圖11

例4 助帥轉移 (圖12)

著法：紅先勝

兵七平六[1]	象5進3
相九進七	象3退1
相七退五[2]	象1進3
帥四平五	象3退1
帥五平六	象1進3
兵六進一	

黑方

紅方

圖12

注釋：

① 正著！如帥四平五則將5平4，紅方雙低兵，無法成殺，和棋。

② 落中相遮住黑將，紅帥便可從容轉移到六路，助兵取勝。

第四節　傌（馬）的運用

傌（馬）是一個引人注目的兵種。馬的著法，曲折迂迴，盤旋跳躍，十分靈活。開、中局階段，因傌有蹩腳之弊，行動多有阻礙，威力不易發揮，故傌的總體實力略遜於炮。但到殘棋，傌入腹地，便可進退自如，以柔克剛，力量又較炮稍強。所以有「殘棋傌勝炮」之說。

17

僶（馬）有「八面威風」，是象棋兵種「三強」之一，它以獨有的特色，常常在與其他兵種的配合中出奇制勝。因此，熟悉和掌握馬的性能、特點和作戰技巧，頗有實用價值。

例1 僶踹九宮（圖13）

著法：紅先勝

僶三進四	象9退7
僶四退六	車9退8
僶六進八	車1退3
僶八退七	

這是一個借炮使僶的棋例，可以看到馬在殘棋中的攻殺作用。

黑方

紅方

圖13

例2 八面玲瓏（圖14）

此局紅僶曲折迂迴，退而復出，巧妙地運用僶的技巧，搶先一步而獲勝。

著法：紅先勝

仕五進四①	卒9平8
僶五退四	卒8平7
僶四退五	包4進4
僶五退六②	卒7平6
僶六進八	後卒平5
僶八進七	卒5平4③

黑方

紅方

圖14

傌七進八　　　包 4 平 5

傌八進七

注釋：

① 首著先支仕正確，否則黑卒可去仕解脫牽制。

② 妙著！如誤走傌五進六則包 4 平 5 打兵，紅方不利。

③ 如改走包 4 退 4，則傌七進五滅卒，紅勝。

例 3　駿馬奔襲（圖 15）

如圖局勢，紅炮被捉，似無良策可尋，但紅傌卻選擇了一個絕好的位置，借炮使傌，巧妙取勝。

著法：紅先勝

傌五進四！　　象 3 進 5

傌四進二　　　象 5 退 7

傌二退三　　　將 6 進 1

炮五平四

例 4　天馬行空（圖 16）

本局雖是人工排擬，但可充分體現出駿馬騰躍，威震八方之態。

著法：紅先勝

傌二進四①　　包 2 退 3

黑方

紅方

圖 15

黑方

紅方

圖 16

傌四進六　　　包 2 平 4
傌六退八[2]　　卒 2 平 3
傌八進七[3]　　前卒平 4
傌七退六　　　卒 4 平 5
傌六進四

注釋：

① 如誤走傌二進一，則包 2 退 3，黑速勝。

② 退傌是拙中藏巧的妙手，既阻止黑象回防中路，又是入局的最佳方案。

③ 如傌八退七，則象 1 進 3，黑方轉危為安，紅方輸定。

第五節　炮（包）的運用

炮（包）是象棋兵種中的「長武器」，它機動靈活，攻守兼備，善於遠程控制，具有很強的殺傷力。

炮（包）的總體實力略優於傌（馬），但棋子的性能各有短長。開、中局階段，炮在棋盤的縱橫線上可以隨意調動，迅猛無比，威懾面很廣，比傌的作用大。但到殘棋，炮就不如傌了。因為它的「炮架」相對減少，不易發揮特長。如殘棋雙方無俥（車）且無仕（士）、相（象），傌兵可勝包卒，這就是「殘棋傌勝炮」的道理。

　　但是，炮畢竟是一個活躍而有潛力的攻擊型兵種，在有仕、相做炮架的情況下，一炮可破雙士，炮兵可勝士象全，而傌則力不能及。所以，炮的作戰能力及實用價值，是一個值得研究的課題。

例1　步步緊逼（圖17）

著法：紅先勝

炮九平五	包5進6
帥六退一	包5退1
炮五進一	包5退1
炮五進一	包5退1
炮五進一	包5退2
炮五進二	包5退1
炮五進一	

　　棋諺云：「有炮須留他方士。」本局是利用對方雙士而弈成「自縛」的典型棋例。

例2　左右出擊（圖18）

著法：紅先勝

兵六平五	將5平4
炮八平九！	象3退1
炮九平二！	士5退6
炮二進二	士6退5
兵五進一	

黑方

紅方

圖17

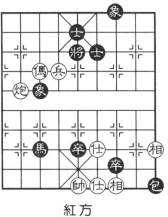

黑方

紅方

圖18

紅方利用炮的靈活調運，配合傌兵，構成殺局。

例3　運炮聯攻（圖19）

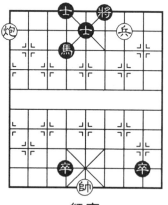

黑方

圖19

著法：紅先勝

俥二平四	車7平6
炮八平四	車6平7
炮四平二	車7平6
炮九平四	車6平7
炮四平一	車7平6
炮一進五	象7進9
傌三退五！	將6進1
傌五進六	將6退1
炮二進五	

紅方成功地調運雙炮，集結右翼再聯合俥傌，形成重炮殺局。

例4　制將入局（圖20）

黑方

圖20

著法：紅先勝

兵三進一[①]	將6平5
炮九進一	馬4退3
炮九退六	馬3進4
炮九平一	馬4進5
炮一平五[②]	卒8平7
帥五平四	卒4平5
兵三平四	

注釋：

① 好棋！此時下兵恰到好處，可以控制黑將活動。

② 紅方終於成功地用炮拴馬制將，以帥兵底線成殺。

第六節　俥（車）的運用

俥是全軍威力最強的兵種，具有機動靈活，進退神速，控制面廣，攻守兼宜等特點。它既是全局的組織者，又是戰鬥的中堅力量。

> 開局階段，古人有「三步不出俥（車），必定要輸棋」之說，足見俥（車）在枰場之重要地位；中局階段，俥（車）立要處指顧四方，進可以奪關斬將，退可以阻敵解圍；殘局階段，雙方子力拼對無幾，俥（車）更可在廣闊空間裡縱橫施展，顯示其強大的攻擊力。

「一俥（車）十子寒」，俥（車）是三軍主力，不管是其單獨作戰，還是與其他子力配合，都極易構成強大攻勢。

例1　牽制困敵（圖21）

包雙士通常能守和單俥，但此例紅可巧勝。

著法：紅先勝

俥二平八　　　卒1進1

帥五進一	包4進2
俥八進五	包4退2
俥八平七	卒1進1
俥七退四	卒1平2
俥七進四	卒2進1
帥五退一	卒2進1
帥五進一	卒2進1
帥五退一	卒2進1
帥五進一	卒2平1
俥七平八	卒1平2
俥八退九	包4進2
俥八進九	包4退2
俥八平七	

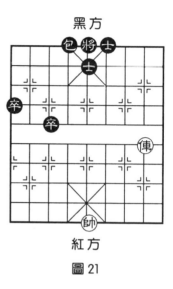

黑方

紅方

圖21

例2　棄俥造勢（圖22）

棄俥殺士，是中殘局的常用手段。運用時須防止對方有救，否則子少無殺，必定輸棋。

著法：紅先勝

俥九進六	士5退4
俥九平六！	將5平4①
俥四進九	將4進1
俥四平五！	車3平6
傌八進七	

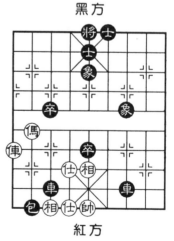

黑方

紅方

圖22

注釋：

① 如將 5 進 1，則俥六平四，黑方難以招架，紅方勝
定。

黑方

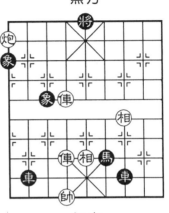

例3　解殺還殺（圖23）

著法：紅先勝

前俥進四	將 5 進 1
前俥退一	將 5 退 1
前俥平八！	車 2 退 7
俥六進七	

是局紅方在無殺的局勢下，
巧妙運用俥的頓挫，解殺還殺，
以迅捷的著法，反敗為勝，很是
精彩。

紅方

圖 23

黑方

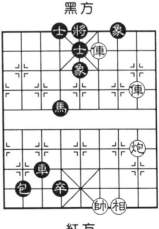

例4　頓挫有致（圖24）

著法：紅先勝

俥二平七！	車 3 平 8
俥七平三	象 7 進 9
炮二進五！	馬 4 進 6
俥三進三	士 5 退 6
俥三平四	

本局著法雖短，但十分精
妙。紅方用俥解殺還殺，捉象頓

紅方

圖 24

挫，進炮控象，形成雙俥絕殺，都表現了較高水準的用子技巧，具有相當的實戰觀摩價值。

第七節　兵（卒）的運用

兵（卒）在棋盤上數量最多，它走法簡單，只進不退，行動緩慢，實力較弱。與俥、傌、炮三個強兵種相比，它的價值和威力都很小。

但是兵（卒）的價值不是固定不變的。隨著棋局的發展，兵（卒）每向對方挺進一步，其價值就會隨之變化。一般說來，兵（卒）在與「三大強子」的配合中，較能顯示威力。

兵（卒）最富有犧牲精神，大量實例證明很多棋局都是由兵（卒）去破象、破士，以獻身而換取勝利的。到殘局階段，如雙方強子對盡，往往一兵（卒）之微，亦可衝鋒陷陣，斬將奪城。

兵（卒）與其他子力的配合作戰，下面各章節均有介紹。故此，本節僅以兵（卒）的獨立作戰舉幾則巧勝局。

例1　智殲三卒（圖25）

著法：紅先勝

兵五進一	將6退1
帥五平四！	卒7進1
相三退一	卒6進1
仕六退五	卒3進1
相七進九	將6退1
兵五進一	

紅方的帥、仕、相、兵五個子力各盡其能，恰到好處，迫使黑子一一就範，終因無著可走困斃致負。

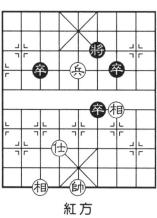

黑方

紅方

圖25

例2　反客爲主（圖26）

雙兵聯合作戰，就其本身已能構成一些簡單殺局。關鍵是與帥緊密配合，相機而進，即可出奇制勝。

著法：紅先勝

兵三平四	將5平4
兵四平五	象3退1
兵七平六！	馬5退4
兵五進一	

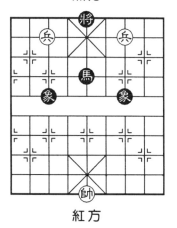

黑方

紅方

圖26

例 3　雙兵制馬（圖 27）

著法：紅先勝

兵七平六	將 4 平 5①
帥六平五	象 3 退 1
前兵平七②	象 1 進 3
帥五進一③	象 3 退 1④
兵六進一	象 1 進 3
兵六進一	象 3 退 1
帥五進一	象 1 進 3
兵七進一	象 3 退 5
兵七平六	

黑方

紅方

圖 27

注釋：

①　如改走將 4 進 1，紅有兵六進一「三進兵」連殺手段。

②　前兵讓路，妙著！如改走後兵進一，則象 1 進 3，前兵平七、象 3 退 5，和棋。

③　這步停著贏得了速度，是取勝的關鍵。

④　如改走將 5 平 4，則兵六進一、象 3 退 5，兵六進一、將 4 平 5，兵七進一、馬 5 進 7，兵七平六紅勝。

例 4　三仙煉丹（圖 28）

三個兵聯合作戰，其攻殺能力已具備相當規模，如三兵攻士象全的典型殺法，被古今棋手公推為兵類殘棋中，富有研究價值的課題之一。

著法：紅先勝

兵四進一	將6退1
兵四進一	將6平5
兵三進一	士5進6
帥四平五	象3退1
帥五平六	士4進5
兵三進一	象1進3
兵三平四	士5退6
兵六進一	

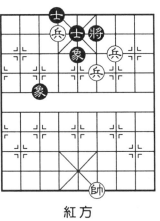

黑方

紅方

圖28

例5 巧破單車（圖29）

黑車扼守要道，並可照中牽制紅兵，似乎無輸棋，實則紅可利用規則，用帥等閑而巧勝。

著法：紅先勝

兵七平六①	車9平5
帥四進一！	車5平1
帥四平五	車1平5
帥五平六！	車5進1②
兵六進一	車5平4
帥六平五	車4退1
兵五進一	將4進1
兵四平五	

注釋：

① 如改走帥四平五，則車9平5，帥五平四、車5平4！帥

黑方

紅方

圖29

四進一、車4平6，帥四平五、車6平5，帥五平四、車5平4，黑俥不離位成和。

②如改走車5平6，則兵四進一！車6退2，兵六進一絕殺！紅勝。

例6 兵中有詐（圖30）

紅方三兵壓境，控制了將的活動。此時利用主帥的力量，下兵進攻，可以構成巧妙的殺局。

著法：紅先勝

兵六進一！　　包9平5①

兵六平五　　　包5進2

兵五平四

注釋：

①如改走包9平6，則兵五平四！馬5進6或包6進3，兵六平五妙殺，紅勝。

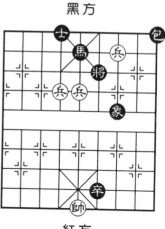

黑方

紅方

圖30

第二章　象棋基本殺法

用幾個棋子將死對方將（帥）的常見組合形式叫做基本殺法。

象棋殺法有繁簡難易之分，我們可以看到高水準的棋手在對局中，常常能運用一串連珠妙著將死對方，構成精彩的殺局，這都是由一些基本殺法有機地組合而成。基本殺法，是在象棋發展歷史進程中，千錘百煉形成的，既典型又基礎，實用價值很大，在殘棋中佔有重要地位。

象棋殺法的命名，一般說來，都十分貼切合理，形象生動。現把一些常用的基本殺法介紹如下：

第一節　對面笑殺法

根據帥（將）不能在同一直線上直接對面的規則，一方用「將軍」手段，致使對方因不能形成將（帥）對面而被將死的殺法，稱為「對面笑」殺法。

例1（圖31）

著法：紅先勝

俥二平六	士5進4
俥六進一①	將4進1
兵七平六	將4退1
炮九平六	車6平4
兵六進一②	將4退1
兵六進一	

注釋：

① 棄俥妙著！它可以引黑將上宮頂，為炮、兵入局創造條件。

② 兵借炮威，一舉獲勝。

黑方

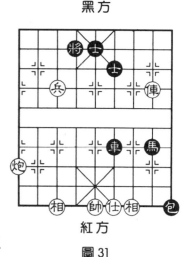

圖31

例2（圖32）

著法：紅先勝

前炮進二	象5退3
炮七進六	車2平3
俥四平五	士4進5
俥七進五	

這是「對面笑」殺法的另一種形式。紅方棄雙炮減少了黑方中路防守層次，再妙手棄俥獲勝。

黑方

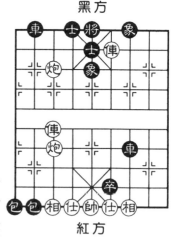

圖32

例 3（圖 33）

著法：紅先勝

仕五進六① 　　將 5 平 6

兵四進一② 　　車 4 進 1

帥五進一 　　　士 5 進 6

俥二平四

注釋：

① 墊馬腿解殺還殺，好棋！

② 巧著！紅方借助俥的力量挺兵制將簡潔入局。

黑方

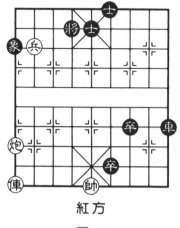

紅方

圖 33

例 4（圖 34）

著法：紅先勝

俥九平六 　　士 5 進 4

炮九平六 　　士 4 退 5

炮六平一① 　　士 5 進 4

兵八平七 　　車 9 退 4

炮一平六 　　士 4 退 5

兵七平六② 　　將 4 進 1

炮六平一

注釋：

① 借將解殺是象棋攻守的一種技巧，實戰中常常可以

黑方

紅方

圖 34

此手法而轉敗為勝。

②妙！餵兵引將，從而實現了「對面笑」殺局。

第二節　大膽穿心殺法

在其他子力的配合下，一方用俥強行殺去對方中心士，摧毀對方防線，再用其他子力將死對方的殺法，稱為「大膽穿心」殺法。這種殺法速戰速決，是棄子攻殺技巧的一種典型用法。

例1（圖35）

著法：紅先勝

俥八平五①	將5平4
俥五進一	將4進1
俥三進八	士6進5
俥三平五	將4進1
前俥平六	

注釋：

①紅方棄俥殺中士摧毀對方防線，是俥炮聯合作戰的常用手段。黑如士6進5吃俥，則俥三進九紅方速勝。

黑方

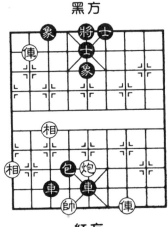

紅方

圖35

例2（圖36）

著法：紅先勝

俥九平五①	士4進5②
仕五進四③	將5平4
俥八進九	將4進1
炮九進五	前車平7
炮九平六	

注釋：

① 為解除被殺狀態，強行「穿心」送俥，精妙之著！

② 如改走士4退5或前車平5，紅均以炮九進八「悶宮」殺。

③ 支仕擋車露帥，解殺還殺，又是一步好棋。

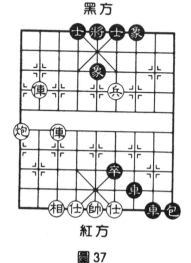

黑方

紅方

圖36

例3（圖37）

著法：紅先勝

炮九進五	士4進5
俥七進五	士5退4
俥七退一	士4進5
俥八進三	士5退4
俥七平五！	士6進5
俥八退一	象5退3
俥八平五！	將5平6
俥五進一	將6進1
兵四進一	將6進1

黑方

紅方

圖37

俥五平四

此例雙方各攻一翼，實戰中較為常見，可以借鑒。

例 4（圖 38）

著法：紅先勝

俥八平五！	將 5 平 4①
俥三平六②	車 4 退 6
俥五進一③	將 4 平 5
炮三進五	士 6 進 5
兵四進一	

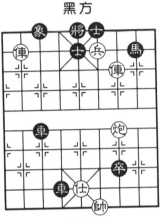

黑方

紅方

圖 38

注釋：

① 如改走士 6 進 5，則俥三進二、士 5 退 6，俥三平四、馬 8 退 6，炮三進五紅勝。

② 好棋！能使炮投入戰鬥。

③ 棄俥迫將進中，巧妙構成炮兵殺局。

第三節　鐵門栓殺法

在其他子力配合下，用俥（車）或兵（卒）直插對方將門之肋道一舉獲勝的殺法，稱為「鐵門栓」殺法。

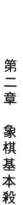

這種殺法多用於俥炮兵聯合作戰,攻殺凌厲,常令對方束手無策。

例1(圖39)

紅方利用左肋俥、帥的優勢,運炮攻擊,巧妙地構成「鐵門栓」殺局。

著法:紅先勝

炮一平九!	士4進5
炮九平五	車7進7
俥六進一	

黑方

紅方

圖39

例2(圖40)

著法:紅先勝

俥三平六	將4平5
帥五平六	車1退1
兵七平六	車1平2
兵六進一	車2平4
俥六進五	

紅方帥、俥、兵三個子力威脅對方將門也稱「三把手」。這種殺法一旦形成,凶悍無比,銳不可當。

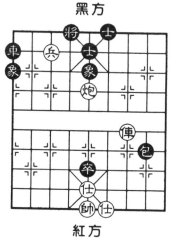

黑方

紅方

圖40

例 3（圖 41）

著法：紅先勝

帥五平六	車 3 退 1
傌八進九	包 8 平 3
炮二平七！	車 6 退 4
傌九進七	車 3 進 1
俥六進四	

本局紅方借「鐵門栓」之威，集結子力於黑方右翼，一舉獲勝。

黑方

紅方

圖 41

例 4（圖 42）

這則炮兵小殘棋，子力少，看似簡單，其實技巧性很高，是「鐵門栓」殺法的一個特例。

著法：紅先勝

炮二進二[①]	卒 9 進 1
兵六平七	卒 9 進 1
兵七進一[②]	卒 9 平 8
炮二退二	象 9 退 7
炮二平八[③]	象 7 進 5
炮八平五	卒 8 平 7
帥五平六	卒 7 平 6
兵七平六	

黑方

紅方

圖 42

注釋：

①塞象眼是強有力的控制手段。

②此時底線兵比高兵好，它既能制將，又能配合炮的攻擊。

③調炮要殺，迫黑飛起中象，從而鎮住中路借帥助兵成殺。

第四節　海底撈月殺法

> 在無法攻破對方正面防禦時，借助帥（將）對中線的控制力，把子力運動到對方底線，在其將（帥）的背後發起攻勢而取勝的殺法，稱為「海底撈月」殺法。

這種殺法用於殘局階段，具有較多的用子技巧。

例1（圖43）

著法：紅先勝

炮三進一①	車4進1
俥五進四	將4進1
炮三平八	車4平2
俥五退四	車2平4
炮八進四	將4退1

俥五進四　　　將4進1

炮八平六② 　　車4平3

俥五退四　　　將4退1

俥五平六

注釋：

① 紅方要想取勝，必須將炮移到黑方車、將一側，這步棋是最好的調運辦法。

② 這是俥炮「海底撈月」的基本型，它的精妙之處，就是用黑將為炮架，從背後驅開黑車，再退俥迎頭一擊，形成「對面笑」殺。

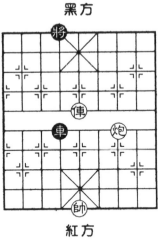

黑方

紅方

圖43

例2（圖44）

俥底兵也可巧勝單車將，是「海底撈月」的另一種殺法形式，最終是用俥在將底「將軍」而取勝。

著法：紅先勝

兵六平五　　　車6進2

俥五進四　　　將6進1

兵五平四　　　車6退2

兵四平三！ 　　車6進2

俥五進一！ 　　將6退1

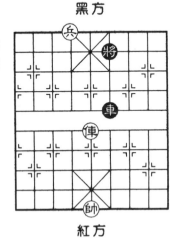

黑方

紅方

圖44

俥五平四

例3（圖45）

此局是根據俥炮「海底撈月」的殺法特點排擬的，它是利用黑方車馬位置不好、士象自相堵塞的弱點而巧勝。

著法：紅先勝

俥七退一	將4進1
炮三退一	士5退4[1]
俥七退二[2]	車2平4
俥七進一	將4退1
俥七進一	將4進1
炮三平六[3]	車4平2[4]
俥七退二	將4退1
俥七平六	

注釋：

① 如車退5，則俥七退二絕殺，紅勝。

② 正著！如誤走俥七退三去象，黑馬6進5，紅方攻勢瓦解。

③ 這是由「海底撈月」殺法延伸而來的巧勝形式。

④ 如黑馬6進4吃炮，則俥七退一悶殺。

黑方

紅方

圖45

例4（圖46）

這也是根據俥兵「海底撈月」的特點排擬的，因黑方有雙士，取勝難度自然大大增加，精妙之處是用俥護底兵穿過「海底」，著著控制對方而取勝。

著法：紅先勝

兵三平四！	車1進2
兵四平五	將4進1
俥二平五①	士5進4②
俥五平七！	車1退1
俥七平三	士4退5
俥三進二！	將4進1
兵五平六！	車1平3
帥五進一③	車3平2
兵六平七	車2平3
俥三退一	將4退1
俥三平五	士5進4④
俥五進二	士4退5
俥五退一	將4進1
俥五退二	

黑方

紅方

圖46

注釋：

① 搶佔中路，十分重要。

② 如士5進6，則有兵五平六妙著！士6退5，兵六平七、士5進4，俥五進三紅勝。

③ 等著！迫黑車離開後再橫兵取勝。

④ 如車 3 退 1 去兵，則傌五進一、將 4 進 1，傌五退二
紅勝。

第五節　雙俥錯殺法

俥（車）是棋盤上實力最強的兵種。所謂「雙
俥錯」殺法，就是運用雙俥交替「將軍」，把對方
將死。這種殺法是在對方缺士（仕）或主將（帥）
受攻時使用。迅猛無比，其勢難擋。

例1（圖47）

如圖，黑方暗伏雙車殺中仕
的殺法，但紅方可搶先一步，用
「雙俥錯」殺法取勝。

著法：紅先勝

俥二進九	將 4 進 1
俥八進八	將 4 進 1
俥二退二	士 5 進 6
俥二平四	

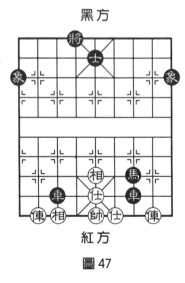

黑方

圖 47

紅方

例 2（圖 48）

著法：紅先勝

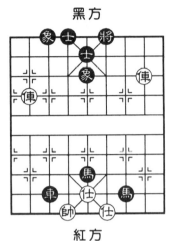

黑方

圖 48

俥八平四①	將 6 平 5
俥二進二	象 5 退 7②
俥二平三	士 5 退 6
俥四進三	將 5 進 1
俥四平五	將 5 平 6
俥三平四	

注釋：

① 正著！如誤走俥二進二先「將軍」，則將 6 進 1，俥八平四、士 5 進 6，俥四進一、將 6 平 5，紅無連殺反要輸棋。

② 送象可以延緩步數，如改走士 5 退 6，俥二平四、將 5 進 1，後俥進二紅方速勝。

例 3（圖 49）

著法：紅先勝

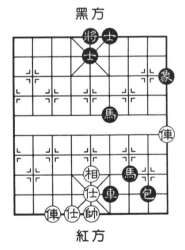

黑方

圖 49

俥一平五①	將 5 平 4
俥七進九	將 4 進 1
俥五平八	包 8 退 6
俥七退二②	包 8 平 5
俥八進四	將 4 退 1

俥七進二

注釋：

① 俥平中路作殺，正著！如隨手進俥「將軍」，攻勢頓時消失。

② 好棋！不讓黑將上頂，否則紅方難以入局。這是簡單的作殺控制技巧，初學者應予注意。

例4（圖50）

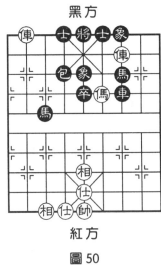

黑方

紅方

圖50

雙俥攻對方士象全，一般是難以奏效的，但是如有其他子力協助作戰，棄子換士，雙俥則大有作為。

著法：紅先勝

俥三平六	士6進5
馬四進五！	將5平6
馬五退三	車7退1
俥六進一	將6進1
俥六退一	將6進1
俥八平四	

第六節　臥槽馬殺法

用傌（馬）在對方底象（相）的前一格位置上「臥槽」，使對方將（帥）如芒在背，然後用其他子力趁勢把對方將死的殺法，稱為「臥槽馬」殺法。

例1（圖51）

著法：紅先勝

兵六平五	士4進5
傌六進七	將5平4
俥五平六	士5進4
俥六進一	

首著用兵殺士，好棋！使傌能順利地臥槽將軍取勝。

例 2（圖 52）

本局是俥炮配合以「臥槽
傌」殺局而展開的一場攻堅戰。

著法：紅先勝

俥三平五①	象7進5②
傌二進一	卒6進1
傌一進三	

注釋：

① 棄俥殺象，構思奇特，
頗有一手擎天之妙！

② 只此一著！如改走車5
退6，則炮三進六「悶宮」殺，
紅方速勝。

黑方

紅方

圖 52

例 3（圖 53）

著法：紅先勝

俥一平四①	卒5進1②
帥六平五	車6平4
兵二平三	車4退5
傌八進七	車4退2
兵三平四③	士5退6
俥四平六	卒3進1
俥六平四	

黑方

紅方

圖 53

第二章　象棋基本殺法

注釋：

①獻俥妙手！此時，再次顯示了底線兵的特殊作用。

②如改走車6退7去車，則俥八進七、將5平6，兵二平三「悶殺」，紅勝。

③獻兵得車，紅方勝定。

例4（圖54）

著法：紅先勝

俥二平五①	士6進5②
俥二進三	將5平6
俥五平四③	士5進6
炮九平四	士6退5
兵三平四	士5進6
兵四進一	

黑方

紅方

圖54

注釋：

①俥獻象口，提步追殺，有驚無險，頗見構思精巧。

②如改走象7進5，則俥二進三、將5進1，炮九進四、車2進1，兵七平八紅勝。

③妙手！為炮兵入局創造條件。

第七節　掛角馬殺法

用傌（馬）在對方九宮的任何一個士角位置上「將軍」，使對方將（帥）不安於位，然後運用其他子力把對方將死的殺法，稱為「掛角馬」殺法。

例1（圖55）

著法：紅先勝

炮七進三	象5退3
傌八進六	將5平6
兵三平四	

紅方首著利用引離戰術，既減少了黑方中路的防守層，蟞住黑馬不能墊將，又使紅傌掛角作殺，一舉三得。

黑方

紅方

圖55

例 2（圖 56）

著法：紅先勝

俥五進一　　　士 6 進 5①
傌五進六！　　將 5 平 6
俥五平四②　　士 5 進 6
俥七平四

注釋：

① 紅方棄俥殺象是入局的關鍵著法。如用包、馬、象中的任何一子吃俥，紅均可用「掛角馬」一步將死對方。

② 再獻俥引離黑方中士，迅速入局。

黑方

紅方

例 3（圖 57）

著法：紅先勝

俥九進九①　　　士 5 退 4
傌七進五　　　　士 6 進 5
傌五進四②　　　將 5 平 6
傌四進二③　　　將 6 進 1
俥一平四　　　　包 8 平 6
傌二退三④　　　將 6 退 1
俥九平六　　　　士 5 退 4
俥四進七

黑方

紅方

圖 57

注釋：

① 沉俥「將軍」正著！如先走偶七進五則馬3進5，俥九進九、象5退3棄象，紅偶無法「掛角」。

② 此時黑方雖有士守角，但紅有中炮助威，仍可「掛角」攻擊。

③ 次序正確！如改走俥一進九，則包8退2，紅難入局。以下紅方勢如破竹，連殺獲勝。

④ 如俥四進七、士5進6，偶二退三、將6退1，俥九平六亦紅勝。

例4（圖58）

著法：紅先勝

俥二平五	士4進5①
偶二進四	將5平4
炮二進五	將4進1
俥五平六②	將4進1
炮二退二	

注釋：

① 紅方首著棄俥，精妙！此時黑如改走車3平5，則偶二進三、將5進1，炮二進四紅勝。又如改走士6進5，則偶二進四、將5平6，炮二平四紅勝。

② 借「掛角馬」之威，棄俥形成「馬後炮」入局。

黑方

圖58

紅方

第八節　釣魚馬殺法

用傌（馬）在對方三·三（3·3）或七·三（7·3）位置上「照將」，或者控制對方將（帥）的活動，然後借傌之力，用俥將死對方，稱為「釣魚馬」殺法。

例1（圖59）

著法：紅先勝

兵四平五	士6進5
俥二進五	士5退6
俥二平四	

紅方棄兵殺中士後再用俥照將，構成了「釣魚馬」基本殺型。

黑方

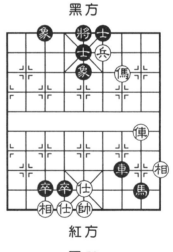

紅方

圖59

例 2（圖 60）

著法：紅先勝

俥四進一！	士 5 退 6
俥八進二[1]	將 4 進 1
俥八退一！	將 4 退 1[2]
傌五進七	將 4 平 5
俥八進一	車 4 退 8
俥八平六	

注釋：

[1] 次序正確！如改走傌五進七則將 4 進 1，紅無殺著。

[2] 如將 4 進 1，則傌五退七紅速勝。

黑方

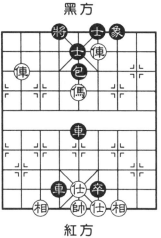

紅方

圖 60

例 3（圖 61）

著法：紅先勝

俥八進三	士 5 退 4
俥八平六[1]	將 5 平 4
傌八進七	將 4 平 5[2]
俥四平八	車 8 進 1
帥五進一	卒 3 平 4
帥五進一[3]	後馬退 6
俥八進五	馬 6 退 4
俥八平六	

黑方

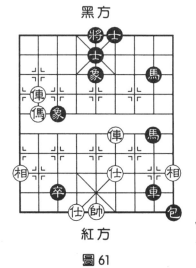

紅方

圖 61

注釋：

① 棄俥及時！如改走俥八進七、士6進5，俥四平六、後馬退6，俥七進五、車8平4，紅難取勝。

② 如改走將4進1，則俥四平六紅勝。

③ 如誤走帥五平六吃卒，黑象3退1，紅無殺法，黑勝。

例4（圖62）

著法：紅先勝

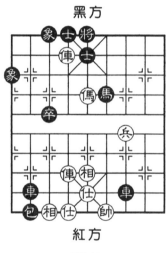

黑方

紅方

圖62

俥五進七！	馬6退4①
後俥進五！	士5進4
俥六退一②	士4進5
俥六平二	士5進4
俥二平六	將5進1
俥六進二	將5進1
俥六退一	車2平5
俥七退六	

注釋：

① 如改走將5平6，則後俥進四、車2平5，後俥平四、將6平5，俥四進三、士5退6，俥六進一釣魚馬殺，紅勝。

② 著法老練！如改走俥六進一、將5進1，俥六退二（多吃一士反而不妙）、車2平5，紅無連殺，黑方勝定。

第九節　側面虎殺法

用傌（馬）在對方三・四（3・4）或七・四（7・4）位置上，限制將（帥）的活動空間，然後用其他子力將死對方的殺法，稱為「側面虎」殺法。

例1（圖63）

著法：紅先勝

傌九退七	將5平6
傌七退五	包2退7[1]
俥二平三	將6進1
傌五退三	將6進1[2]
俥三退一	包2退1
俥三退一	將6退1
俥三平二！	將6退1
俥二進二	

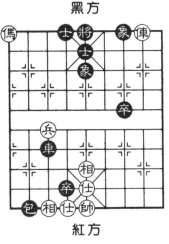

黑方

紅方

圖63

注釋：

① 無奈！只好拆除攻勢回防。如改走將6平5，則俥二平三、士5退6，傌五進七、將5進1，俥三退一紅方速勝。

②如改走包2平7墊將，則俥三退二，黑方仍無解著。

例2（圖64）

如圖，是實戰中常見的陣形，如運用「側面虎」殺法，可以乾淨俐落地一舉獲勝。

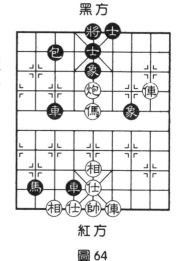

圖64

著法：紅先勝

俥四進九！	將5平6
俥二進三	象5退7
俥二平三	將6進1
傌五進三	將6進1
俥三退二	將6退1
俥三平二！	將6退1
俥二進二	

例3（圖65）

著法：紅先勝

炮九進九	士4進5
俥八進五	士5退4
兵四平五！	將5進1
俥八退一	將5進1
傌二進三	將5平4

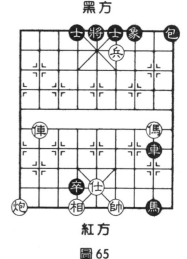

圖65

傌三退五　　　將４平５

傌五進七　　　將５平４

俥八平六

　本局紅方利用「側面虎」殺法，妙手餵兵引將，俥傌聯合攻殺取勝。

例 4（圖 66）

著法：紅先勝

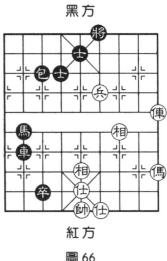

黑方

圖 66

紅方

俥一進四　　　將６進１

傌一進二　　　包３進１

兵四進一①　　士５進６②

俥一平五③　　士６退５

傌二進三　　　將６進１

俥五平一④　　車２進３

仕五退六　　　包３平５

仕四進五　　　包５退１

俥一退一　　　卒３平４

俥一平四

注釋：

①妙極！以送兵展開了俥傌聯合攻勢。

②如改走將６進１，則俥一退二、將６退１，傌二進三、將６退１，俥一進二紅方速勝。

③紅俥佔中，有力之著。使黑將無法逃避傌的攻擊。

④紅傌完全控制了黑將，此時俥回原路，形成絕殺之勢。

第十節 八角馬殺法

用傌（馬）在對方九宮的任何一個士（仕）角位置上，與對方將（帥）形成對角，使其失去活動自由，然後用其他子力將死對方的殺法，稱為「八角馬」殺法，也稱「八角定將」殺法。

例1（圖67）

這是一盤簡單的連殺局，它顯示了「八角馬」控制將（帥）的特殊能力。

著法：紅先勝

炮八進五	士4進5
傌九進七	士5退4
傌七退六	士4進5
兵三進一	

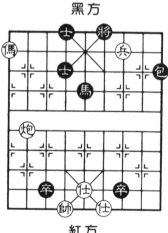

黑方

圖67

紅方

例 2（圖 68）

掌握了「八角定將」的基本技巧，在紛繁的棋局中，就能巧出奇招，一舉獲勝。

著法：紅先勝

傌二進四	包 6 退 7
傌三退四	士 5 進 6
俥七平六	

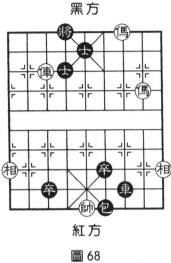

黑方

紅方

圖 68

例 3（圖 69）

本局黑方卒逼九宮，幾乎形成絕殺之勢，但紅方在危急中，將「死傌」變為「活傌」，巧妙地搶先一步而反敗為勝。

著法：紅先勝

俥五平四！	士 5 進 6
傌五退六！	車 7 進 2
帥六進一	卒 5 平 4
帥六平五	卒 4 進 1
帥五平六	車 7 平 5
兵三平四	車 5 退 8
兵四進一	車 5 平 6
兵六平五	

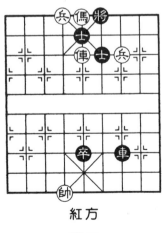

黑方

紅方

圖 69

第二章 象棋基本殺法

59

例 4（圖 70）

著法：紅先勝

兵二平三	將 6 退 1
兵六進一[1]	車 5 平 7
相一進三[2]	士 5 退 4
傌五進六[3]	卒 2 平 3
兵三平四或進一	

注釋：

[1] 妙！它是促成「八角馬」的前奏曲。暗伏兵三進一、將 6 進 1，傌五進三的「側面虎」殺法。

[2] 飛相擋車，隔斷黑方回防路線。

[3] 形成「八角定將」絕殺。

黑方

圖 70

紅方

第十一節　拔簧馬殺法

車借用馬的力量，進行抽將得子，直到將死對方的殺法，稱為「拔簧馬」殺法。

例1（圖71）

著法：紅先勝

傌三進二	將6進1①
俥三進四	將6退1
俥三退五②	將6進1
俥三進五	將6退1
俥三平五	

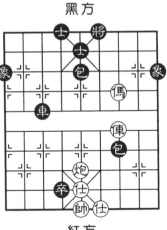

黑方

紅方

圖71

注釋：

① 如改走將6平5，紅俥三進五速勝。

② 紅俥借傌抽將吃包，正著！如誤走俥三平五則包7退5墊將，紅方反而無解著，輸定。

例2（圖72）

著法：紅先勝

炮八進七	士4進5
傌七進八	卒7平6①
傌八進七	士5退4
俥六進一	將5進1
俥六退三	將5平6②
俥六平四	

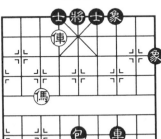

黑方

紅方

圖72

注釋：

① 如象 7 進 5，則傌八進七、士 5 退 4，俥六進一、將 5 進 1，俥六平五、將 5 平 4，傌七退八、將 4 進 1，俥五平六紅勝。

② 如走將 5 進 1，俥六進一紅勝。

例 3（圖 73）

著法：紅先勝

傌一進二	將 6 退 1
俥三進五	將 6 進 1
俥三平六	將 6 進 1
俥六退二！	士 5 進 4
炮八進五	士 4 退 5
兵七進一	士 5 進 4
兵七平六	

紅方借傌使俥巧殺取勝。

例 4（圖 74）

著法：紅先勝

傌七進八	將 4 退 1
俥七進九	將 4 進 1
俥七平四	將 4 進 1

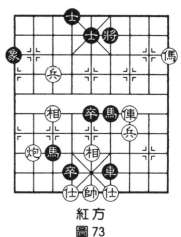

黑方

紅方

圖 73

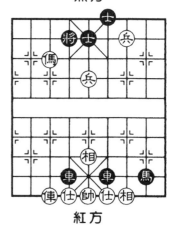

黑方

紅方

圖 74

俥四退八①　　車4進1

帥五進一　　車4退1②

帥五退一　　車4平6

相五退七③　　車6平4④

兵五進一

注釋：

① 拼俥算度深遠，是取勝關鍵著法。

② 如改走車4平2，則相五退七、車2退9，兵五進
一、將4退1，兵五進一、將4進1，俥四進六，紅勝。

③ 落相露帥形成雙殺，紅方勝定。

④ 如改走車6進1，則帥五進一、車6平5，帥五退
一、馬8退6，帥五進一、馬6退5，兵三平四、士5進6，
相三進一，紅勝。

第十二節　白馬現蹄殺法

運用棄俥（車）引離戰術，造成對方九宮士
（仕）角的防守據點失控，使處在對方下二路橫
線上的傌（馬），能夠「掛角照將」而構成的巧
妙殺法，稱為「白馬現蹄」殺法。

例1（圖75）

著法：紅先勝

俥九進九	包4退1①
俥六進三②	士5退4
傌八退六	將5進1
俥九退一	

注釋：

① 如改走士5退4，則俥九平六、將5進1，後俥進二紅勝。

② 紅方棄俥吃包，著法凶悍，制勝要著。以下紅傌「現蹄」掛角照將一舉獲勝。這是此種殺法的常見殺型。

紅方
圖75

例2（圖76）

著法：紅先勝

傌三進二！	士4進5①
俥七平六②	車7平6
仕五進四！	包8平6
俥四進三！	車8進1
俥四進二③	士5退6
傌二退四	

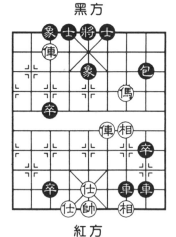

黑方

紅方
圖76

象棋基本殺法

64

注釋：

① 如改走士 6 進 5，則俥四進五再退偶掛角，紅方速勝。

② 平俥佔肋，採取強硬作殺手段，著法緊湊有力！

③ 黑方雙車無法回防救駕，此時紅方搶先以「白馬現蹄」殺法入局。

例 3（圖 77）

著法：紅先勝

俥八進六	士 5 退 4
傌二進三！	士 6 進 5①
傌三進二！	包 1 退 3
炮八進五！	包 1 退 1②
俥八退一③	車 7 平 8
俥四進四	士 5 退 6
傌二退四	

黑方

紅方

圖 77

注釋：

① 只好補士，因紅方暗伏俥四進四的棄俥巧殺手段。

② 如改走象 5 退 7，則俥四進四借帥力殺，紅勝。

③ 至此，黑方已全線崩潰，紅方形成「白馬現蹄」絕殺之勢，紅勝。

例4（圖78）

著法：紅先勝

帥五平四	士6進5
傌八退六①	象5退7②
俥九進四③	車7退2
俥四進五④	士5退6
傌六退四	

黑方

圖78

紅方

注釋：

① 傌臥九宮，精巧之著，暗伏俥四進五獻俥妙殺。

② 如改走車7退2，則俥四進五、士5退6，傌六退四、將5進1，俥九進四紅勝。

③ 妙手！如改走俥四進五、士5退6，傌六退四、將5進1，俥九進四、將5進1，紅無連殺，黑方勝定。

④ 俥傌各處一翼的「白馬現蹄」殺法較為少見，短短幾個回合，顯示了俥傌的巧妙配合。

第十三節　雙馬飲泉殺法

　　用一傌（馬）在對方九宮側翼控制將門，另一傌（馬）臥槽奔襲，迫其主將（帥）不安於位，然後雙傌（馬）互借威力，回環跳躍，盤旋進擊而巧妙取勝的殺法，稱為「雙馬飲泉」殺法。

例1（圖79）

著法：紅先勝

傌六進七	將5平4
傌七退五	將4平5
傌五進三	

紅傌借抽將之力，僅三個回合就擒住黑將。這是「雙馬飲泉」的基本殺型。

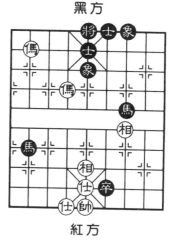

黑方

紅方

圖79

例2（圖80）

著法：紅先勝

傌三進二	將6平5①
傌四進三	將5平6
傌三退五	將6平5②
傌五進三	將5平6
傌三退四③	將6平5
傌四進六	

注釋：

① 如將6進1，則傌四進二殺。

② 如將6進1，則傌五退三殺。

③ 變換方向抽將，正著！因黑方有三路俥守住「臥槽」。與上局的不同之處是須借帥力「掛角」取勝。

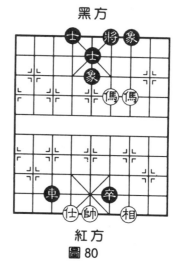

黑方

紅方

圖80

例 3（圖 81）

著法：紅先勝

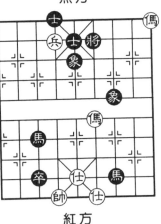

黑方

圖 81

傌八退六①	馬 8 退 6
兵六進一②	將 5 平 4
前傌進八	將 4 平 5
傌六進七	將 5 平 4
傌七退五	將 4 平 5
傌五進七	將 5 平 4
傌七退六！	將 4 平 5
傌六進四	

注釋：

① 紅傌掛角送入虎口，有驚無險，頗見妙趣！這是「雙馬飲泉」殺法的一種典型招式，值得借鑒。

② 獻兵好棋！為雙馬盤宮入局閃開攻殺的道路。

例 4（圖 82）

著法：紅先勝

黑方

圖 82

傌四進三	將 6 退 1①
傌三進二	將 6 平 5
馬一退三	將 5 平 6
傌三退四	將 6 平 5
兵六平五②	士 4 進 5
傌四進三	將 5 平 6
傌三退五	將 6 平 5

傌五進七

注釋：

① 如將 6 進 1，則傌三進二、將 6 退 1，傌一退二紅
勝。

② 此時紅方棄兵恰到好處，為紅傌臥槽成殺創造了條
件。

第十四節　傌後炮殺法

> 傌（馬）與對方將（帥）在同一條豎線或橫線
> 上，中間空一格，限制將（帥）不能左右活動，然
> 後以傌（馬）為炮（包）架，用炮（包）緊跟其後
> 將死對方，稱為「傌後炮」殺法。

黑方

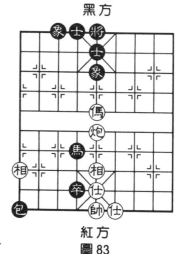

例1（圖83）

著法：紅先勝

傌五進四	將5平6
傌四進二①	將6平5②
炮五進二	馬4退6
傌二退四	將5平6
炮五平四	

注釋：

① 紅傌由打將，控制黑方

紅方
圖83

將門，是取勝佳著。

②如將 6 進 1，則炮五平一同樣形成「傌後炮」絕殺。

例 2 （圖 84）

著法：紅先勝

俥五進三	將 4 進 1
俥五平六！	將 4 退 1
炮三平六	士 4 退 5
傌四進六	

紅方借帥力獻俥巧妙構成傌後炮殺局。

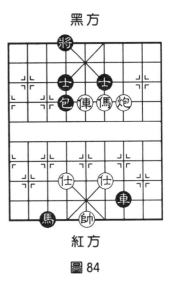

圖 84

例 3 （圖 85）

著法：紅先勝

兵四平五！	將 5 進 1
傌七進六	將 5 平 4
俥三退一	將 4 進 1
傌六進八	象 3 進 1
炮九退二	

紅方棄兵引將，躍傌參戰，以「傌後炮」殺法獲勝。

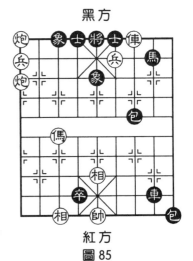

圖 85

例 4（圖 86）

著法：紅先勝

傌八進七	車 4 退 2
俥八進五	士 5 退 4
俥八平六！	將 5 進 1
俥六退一	將 5 退 1
俥六平四	將 5 平 4
俥四進一	將 4 進 1
傌七退六	

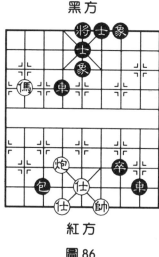

黑方

紅方

圖 86

這是一盤實踐中常見的中局殺勢。紅俥借傌炮之威，終以「馬後炮」殺法入局取勝。

第十五節　空頭炮殺法

炮（包）與對方將（帥）在同一條直線上，使其士象（仕相）不能正常衛護將（帥），然後借炮（包）之威，用其他子力一舉將死對方，稱為「空頭炮」殺法。

例1（圖87）

著法：紅先勝

前炮進三！　　包5退4
炮五進五　　　士5進6
傌九進五！　　車9進1
傌九平五

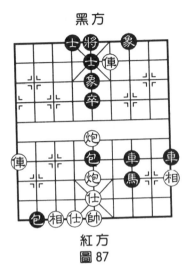

黑方

紅方

圖87

　　紅方肋道傌隔斷雙象聯繫，使紅炮有奪取「空頭」的機會，這種殺法在實戰中比較常見。

例2（圖88）

著法：紅先勝

炮三平五！　　車7退4
傌八進六　　　包5退3
炮九平五　　　車7進1
傌六平五

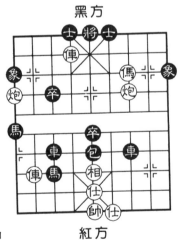

黑方

紅方

圖88

　　紅方用「擔子炮」強奪中路，也是常見的下法。

例 3（圖 89）

著法：紅先勝

炮七進二①	後車平 3②
炮二平五	車 2 退 2
俥二平五	

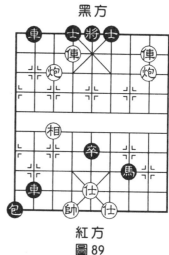

黑方

紅方

圖 89

注釋：

① 棄炮是一種很好的引離戰術，為空頭炮成殺贏來了速度。如直接走炮二平五則前車進 1，帥六進一、馬 7 進 6，仕五退四、後車進 8，帥六進一、前車平 4 殺，黑勝。

② 如走士 4 進 5，則俥六進一殺，紅勝。

例 4（圖 90）

著法：紅先勝

兵六進一①	將 4 平 5
炮七平五	象 5 退 3
俥五平四	車 8 退 6②
俥四進三	將 5 退 1
兵六進一③	卒 8 平 7
兵六平五	

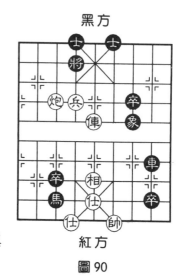

黑方

紅方

圖 90

注釋：

① 送兵好棋！為紅方炮鎮中路讓開了通道。

② 如改走車8退5，則俥四進二！將5退1，兵六平五、士4進5，俥四進二殺！紅勝。

③ 俥兵形成「二鬼拍門」，有空頭炮鎮住中路，勝定。

第十六節　天地炮殺法

一炮在中路，一炮在底路，分別牽制對方的防守子力，然後用其他子力配合攻殺而將死對方，稱為「天地炮」殺法。

例1（圖91）

黑方

著法：紅先勝

帥五平六①	車2退3
前炮平二	象7退9
炮二進六	象9退7
俥六平四②	車2平4
帥六平五	車4進4
俥四進五	

注釋：

① 次序正確！如改走前炮平二，則車2平8，帥五平六、

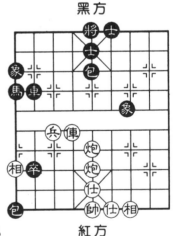

紅方

圖91

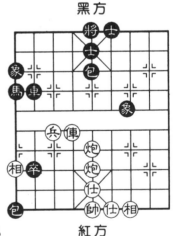

馬 1 退 3，紅方攻勢盡失。

②紅方一炮在中路，一炮在底線，借帥力控制黑方將門，形成絕殺。

例 2（圖 92）

著法：紅先勝

俥八平四	將 6 平 5
帥五平四	車 7 進 1
帥四進一	馬 8 進 7
炮一進五	包 8 退 9
炮一平三	馬 7 進 5
俥四進四	

本局紅方借帥力使黑方中路和底線無法兼顧，殺法乾淨俐落。

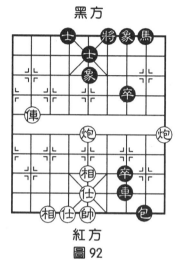

黑方

圖 92

例 3（圖 93）

本局是一則實戰殺局，紅方借天地炮之威，大膽穿心棄俥，謀得雙車取勝。

著法：紅先勝

炮二進五	士 5 退 6
炮九平五	士 4 進 5

黑方

圖 93

紅方

第二章 象棋基本殺法

俥八進二！	車6退7
俥八平五！	車6平5
俥六平四	將5平4
俥四進三	將4進1
俥四平七	炮9進7
仕四進五	象7進9
俥七退一	將4退1
炮五進六	

例4（圖94）

著法：紅先勝

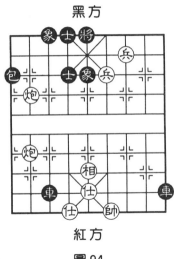

<div style="text-align:right">黑方</div>

前炮平五	士4退5
兵四進一！	包1進7
相五退七	車9退8
炮八進六①	車3退7
兵四平五！	車3平5
兵三平四②	車9進9
帥四進一	包1退1
仕五進六	車9退1
帥四進一③	包1平6
兵四平五	

<div style="text-align:center">紅方</div>
<div style="text-align:center">圖94</div>

注釋：

① 形成天地炮並伏兵四平五的殺招。

② 紅方雙兵不怕「犧牲」，依仗雙炮牽制九宮的威力，「大膽穿心」構成絕殺。

象棋基本殺法

76

③ 正著！如帥四退一，則包 1 平 6 解殺，反為黑勝。

第十七節　夾俥炮殺法

雙炮集於一翼，與俥相呼應，在對方九宮側翼三條橫行線上交替「將軍」而獲勝的殺法，稱為「夾俥炮」殺法。

例 1（圖 95）

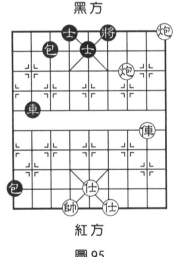

黑方

紅方

圖 95

著法：紅先勝

俥二進五	將 6 進 1
俥二退一	將 6 進 1
炮一退二	

著法：黑先勝

……	車 2 進 5
帥六進一	包 3 進 7
帥六進一	車 2 退 2

例 2（圖 96）

紅方俥炮聯攻，頓挫有致，一舉獲勝。

著法：紅先勝

炮二進四	將 5 進 1
俥二進四	將 5 進 1
炮一退二	士 6 退 5
俥二退一	士 5 進 6
俥二退一	將 5 退 1
俥二進二	將 5 退 1
炮一進二	

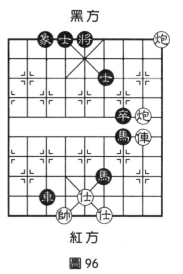

黑方

紅方

圖 96

例 3（圖 97）

紅方雙炮分兵合擊，最終形成夾俥炮取勝。

著法：紅先勝

俥八進五	將 4 進 1
炮二進六	士 5 進 6
俥八退一	將 4 進 1
炮二平七	象 5 退 3
炮七退一	後車進 8
帥四進一	前車平 8
炮九退二	

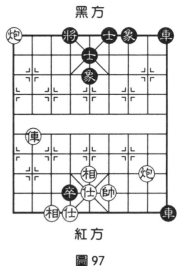

黑方

紅方

圖 97

例4（圖98）

著法：紅先勝

俥八進九	士5退4
俥八退三！	士4進5[1]
前炮平八[2]	士5進6[3]
炮九進九	將5進1
俥八進二	

黑方

圖98

紅方

注釋：

[1] 如將5進1，則俥八進二紅速勝。

[2] 借助俥的掩護，撥前炮，用後炮，「重炮」作殺。

[3] 如將5平4，紅取勝著法亦然。

第十八節　重炮殺法

雙炮重疊在一條線上，一炮在前充當炮架，一炮在後「將軍」，或一炮在前「將軍」，一炮在後控制，一舉將死對方，稱為「重炮」殺法。

例1（圖99）

著法：紅先勝

後炮進四　　　象3退5

後炮進四

著法：黑先勝

……　　　　包7進9

仕四進五　　　包8進8

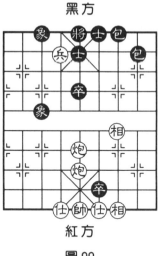

黑方

紅方

圖99

上面雙方所走套路都是重炮
殺法。

例2（圖100）

著法：紅先勝

俥七進三　　　士5退4

兵四平五！　　將5進1

俥七退一　　　將5退1

炮九進三　　　士4進5

炮八進三

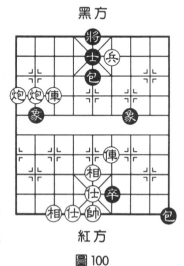

黑方

紅方

圖100

紅方棄兵，用俥頓挫，次序
井然，控制黑方的下二線，構成
重炮殺法。

象棋基本殺法

例 3（圖 101）

著法：紅先勝

俥六進五！	士 5 退 4
兵三平四！	將 6 進 1
炮七平四	士 6 退 5
炮五平四	

紅方棄俥、獻兵頗有膽識，最終雙炮巧妙成殺。

例 4（圖 102）

著法：紅先勝

俥五進一！	將 6 平 5①
俥三進三！	象 5 退 7②
馬二進四！	將 5 進 1③
馬四進六！	將 5 進 1④
炮八進一	士 4 退 5
炮七退一	

注釋：

① 如將 6 進 1，則俥三平四、包 9 平 6，炮八進二殺，紅勝。

② 如將 5 進 1，炮八進二重炮殺。

③ 如將 5 平 6，炮八平四以傌後炮殺。

④ 如將 5 平 4，炮八進二悶宮殺。

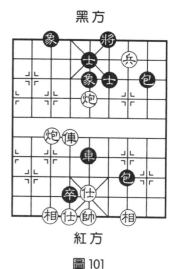

黑方

圖 101

黑方

紅方

圖 102

第二章 象棋基本殺法

81

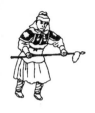

第十九節　悶宮殺法

利用對方雙士（仕）自阻將（帥）易受「背攻」的弱點，用單炮（包）把對方將（帥）將死在九宮閉塞之位的殺法，稱「悶宮」殺法。

例1（圖103）

著法：紅先勝

炮一進七	馬7退8
炮三進三	象5退7
炮一平三	

紅方持先行之利，邊炮沉底迫黑馬墊將，再雙炮奪宮成殺。是局若黑方先走亦可連殺入局：

……	卒3平4！
帥六進一	包5平4

黑勝。

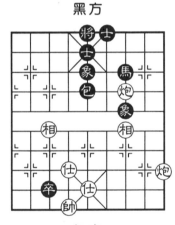

黑方

圖103

紅方

例 2（圖 104）

著法：紅先勝

俥七進二	將 5 退 1
炮三進三	士 6 進 5
炮三退一①	士 5 退 6
俥七平五②	士 4 退 5
炮三進一	

注釋：

① 借俥使炮，抽將頓挫，好棋。

② 獻俥精妙！在黑將前設置障礙，構成「悶宮」巧殺。

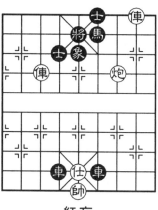

黑方

紅方

圖 104

例 3（圖 105）

著法：紅先勝

俥八平二①	車 8 退 5②
傌八進七	馬 5 退 4
前炮進七	象 1 退 3
炮七進九	

注釋：

① 獻俥妙手！解殺還殺，獲勝關鍵。

② 如改走馬 5 退 6 或車 6 退 7 去兵，紅仍可按原法連殺取勝。

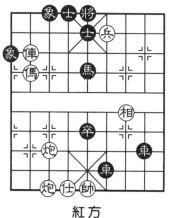

黑方

紅方

圖 105

例 4（圖 106）

著法：紅先勝

俥八進二	士 5 退 4
兵四平五[1]	士 6 進 5[2]
俥八退九[3]	馬 1 退 2
炮七進七	車 3 退 9
炮九平七	

註釋：

[1] 送兵佳著！迫使黑將形成「背宮」狀態。

[2] 如改走將 5 進 1，則俥八退一，紅方速勝。

[3] 妙著！不讓黑方有抽將還殺機會，從而使炮悶宮巧殺。

黑方

紅方

圖 106

第二十節　炮輾丹砂殺法

一方用炮侵入對方底線，借助俥的力量，輾轉掃蕩對方士、象或其他子力，從而將死對方，稱為「炮輾丹砂」殺法。

例 1（圖 107）

著法：紅先勝

俥二進一	士5退6
炮三進六	士6進5
炮三平六	士5退6
炮六平八	象3進1
炮七進六	將5進1
俥二退一	

紅方借俥使炮，打士打馬一氣呵成，取得勝利。

圖 107

例 2（圖 108）

著法：紅先勝

黑方

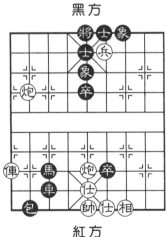

俥九進七	士5退4
炮八進三	士4進5
炮八平四	士5退4
炮四平六	車3進1
炮六退九	

紅方打雙士後，以解殺還殺巧妙取勝。

圖 108

第二章　象棋基本殺法

例 3（圖 109）

著法：紅先勝

後炮平五	車 6 平 5[1]
炮七進三	士 4 進 5
炮七平三	士 5 退 4
炮三平六	士 6 退 5
炮六退八	士 5 退 4
仕五進六	後包退 2
炮六進八[2]	後包平 4
俥八退一	包 4 平 3
俥八平六	

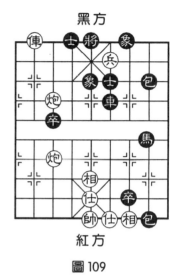

黑方

紅方

圖 109

注釋：

[1] 如士 6 退 5，則炮七進三殺，紅勝。

[2] 紅炮左、右、前、後轟象打士，充分顯示了「炮輾丹砂」的威力。

例 4（圖 110）

著法：紅先勝

俥一進二	士 5 退 6
前炮進一	士 6 進 5
前炮平七！	士 5 退 6
炮三進二	士 6 進 5
炮三退四	士 5 退 6
炮三平九！	車 3 平 2

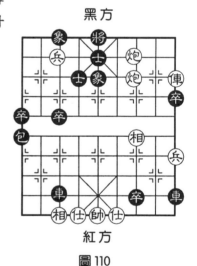

黑方

紅方

圖 110

炮九進四　　　車２退８
炮七平四！　　車２平１
炮四平九

　　紅方雙炮憑借俥的威力，輪番上陣，頓時摧毀了黑方的防線，然後集結於黑方右翼，一舉獲勝。

第二十一節　悶殺殺法

　　利用棄子攻殺手段，堵塞對方將（帥）的活動通道，或者由「照將」造成對方攻擊性子力自堵將（帥），而乘機將死對方的殺法，稱為「悶殺」殺法。

例1（圖111）

著法：紅先勝

炮二平三①　　車７平６
俥二進二　　　士５退６
俥二平四②　　馬５退６
炮三進一

注釋：

　　① 打俥好棋！同時亮開自己的俥路，展開俥炮兵聯攻。

　　② 妙！獻俥後形成單炮悶

黑方

紅方

圖111

殺。

例2（圖112）

著法：紅先勝

俥八進三① 將4退1

炮六進五② 車6退2

俥八進一

注釋：

① 如圖黑有車5平4殺著，紅方首著如俥八平六則將4平5，黑勝定。

② 伸炮餵將成殺，構思奇特，如泰山壓頂，十分壯觀。

黑方

紅方

圖112

例3（圖113）

著法：紅先勝

傌四進二 包6退2

傌二退四 包6進3

傌四進二 包6退3

傌二退四 包6進9

傌四進二 包6退9

傌二退四

此局紅方借炮使傌，棄兵棄仕，構成巧妙悶殺。

黑方

紅方

圖113

例 4 （圖 114）

著法：紅先勝

炮三進三① 象 5 退 7

傌二進四 馬 4 退 6

兵六平五 士 6 進 5

俥八平五② 將 5 平 6

俥五進一

注釋：

① 佳著！獻炮讓開馬路，有利於全局作戰。取勝關鍵著法。

② 紅俥佔領宮心，借帥力直搗黃龍取勝。

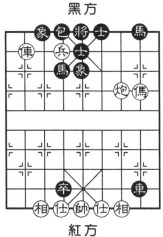

黑方

圖 114

紅方

第二十二節　二鬼拍門殺法

> 雙兵（卒）侵入九宮禁區，分別鎖住對方將（帥）肋道，然後配合其他子力搏士殺將而獲勝的殺法，稱為「二鬼拍門」殺法。

例1（圖115）

著法：紅先勝

俥一進五	士5退6
兵三平四	士4進5[1]
兵七平六[2]	包1平5
兵六平五	包5退2
俥一平四	

注釋：

[1] 如走包1平6，紅仍走兵七平六，亦紅勝。

[2] 形成二鬼拍門，兵進九宮，往往可當俥用，黑方已無法解救。

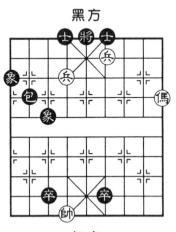

黑方

紅方

圖115

例2（圖116）

著法：紅先勝

兵六進一	士4進5[1]
傌一進二	包2退3[2]
傌二退四[3]	包2平4
帥六平五[4]	卒3平4
兵四平五！	

注釋：

[1] 如改走包2平4，紅傌一進三、士6進5，帥六平五！包4平5，兵四平五、士4進5，兵六平五、將5平4，傌三退五

黑方

紅方

圖116

去炮絕殺，紅勝。

②如卒6平5，兵四進一、士5退6，傌二退四紅勝。

③好棋！如改走傌二進四吃士，黑士5進4，紅無殺著。

④也可兵六進一、士5退4，傌四退六，再傌六進七殺，紅勝。

例3（圖117）

著法：紅先勝

炮二進四	士6進5
帥五平四①	士5進6
兵七平六	卒4平5
兵六平五②	士6退5
兵四進一	

注釋：

① 解殺伏殺，好棋！

② 妙！兵坐花心，巧成殺局。

例4（圖118）

著法：紅先勝

帥五平六①	車3退7
相五進七②	卒1平2
炮五退六③	卒2平3
帥六進一	車3平2

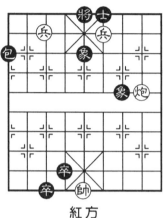

黑方

紅方

圖117

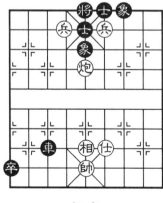

黑方

紅方

圖118

第二章　象棋基本殺法

91

兵六平五　　　士6進5
兵四平五　　　將5平6
炮五平四

注釋：

① 先出帥作殺，正著！牽制黑車不敢離開底線。

② 飛相似無攻擊作用，其實是具有戰略意圖的好棋。

③ 「殘棋炮歸家」，紅方雙兵有炮助威，勝局已定。

第二十三節　送佛歸殿殺法

兵（卒）借助其他子力的力量，步步「將軍」，把對方將（帥）逼回原始位置而取勝的殺法，稱為「送佛歸殿」殺法。

例1（圖119）

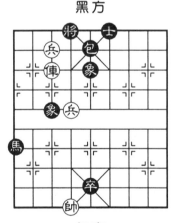

黑方

著法：紅先勝

兵七平六！　　　將4進1
俥七平六！　　　將4進1
兵六進一　　　　將4退1
兵六進一　　　　將4退1
兵六進一　　　　將4平5
兵六進一

紅方連棄兩子，把黑將引上宮頂之後，騎河兵借助帥力

紅方

圖119

連進四步，將黑將逼回原始位置而取勝。

例2（圖120）

著法：紅先勝

俥三平四！	將6進1
兵四進一	將6退1[①]
兵四進一	將6退1
兵四進一	將6平5
兵四進一	將5平4
兵四平五[②]	將4進1
俥四平六	

注釋：

① 如改走將6平5，則兵四進一、將5平4，俥四平六紅方速勝。

② 巧著！紅兵連進五步，迫黑將「繞宮半周」獲勝。

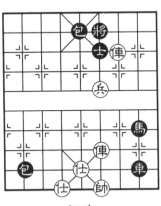

黑方

紅方

圖120

例3（圖121）

著法：紅先勝

俥六進四！	將5平4
傌九進八	將4進1[①]
傌八退六[②]	將4進1
兵七平六	馬2進4

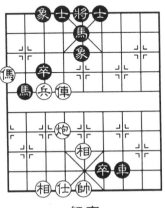

黑方

紅方

圖121

兵六進一	將4退1
兵六進一	將4退1
兵六進一	將4平5
兵六進一	

注釋：

① 如將4平5，則俥八退六紅方速勝。

② 紅方以俥俥「犧牲」為代價，逼黑將升上宮頂，暴露在炮、兵的火力之中。

例4（圖122）

著法：紅先勝

俥八平六	包8平4
俥六進一！	將4進1
兵五平六	將4退1
後炮平六	車3平4
兵六進一	將4退1
兵六進一	將4平5
兵六進一	

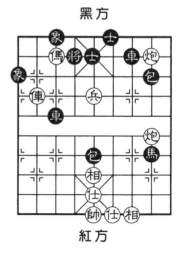

黑方

紅方

圖122

紅方棄俥後，兵借炮威，直搗黃龍。弈到最後形成俥、兵雙照將悶殺的奇妙局面，頗見趣味。

第二十四節　雙照將殺法

> 　　一方走出一步棋，可使己方兩個棋子同時「將軍」，並將死對方的殺法，稱為「雙照將」殺法。（若三個棋子同時「將軍」，稱為「三照將」。）

例1（圖123）

紅帥佔領中路，可用棄兵手段，形成雙照將殺法。

著法：紅先勝

兵七平六！	將4進1
炮四平六	士4退5
傌八進六	士5進4
傌六進七	

如黑方走卒6進1，也可形成雙照將殺法。

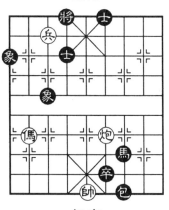

黑方

紅方

圖123

例 2（圖 124）

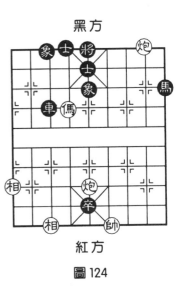

著法：紅先勝

傌六進四	將 5 平 6
炮五平四	車 3 平 6
傌四進三！	

　　紅傌躍到底線，形成雙炮同時「將軍」，黑方無法應將，紅勝。

紅方

圖 124

黑方

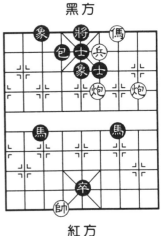

例 3（圖 125）

　　此局為炮、傌、兵三個棋子同時「將軍」，三照將的殺法在實戰中極少出現。

著法：紅先勝

炮二進三	士 5 退 6
傌三退四	士 6 進 5
兵四進一	

紅方

圖 125

象棋基本殺法

例 4（圖 126）

本局與上局相同，也是炮、
傌、兵三個棋子同時「將軍」。

著法：紅先勝

炮九平六	士 4 退 5
傌七平六！	將 4 進 1
兵五進一	將 4 退 1
兵五平六	

黑方

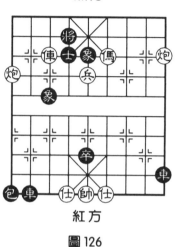

紅方

圖 126

第二十五節　三子歸邊殺法

集結三個不同兵種的子力（如傌傌炮或傌傌兵
或　炮兵或傌炮兵等），到對方九宮側翼聯合作戰
而將死對方的殺法，稱為「三子歸邊」殺法。

例 1（圖 127）

傌、傌、炮三個兵種，配備齊全，實力強大，與對方主
將（帥）同在一翼時，比較容易構成殺局。

著法：紅先勝

俥二進四①	將6平5
傌一進二②	包3退3③
傌二進四④	士5進6
炮一進三	

注釋：

① 俥塞象眼是絕好的控制棋。如改走炮一進三、象7進9，紅方無法組成連續作殺的棋形，黑方勝定。

② 進傌伏殺，緊著！

③ 如改走包3平6，紅方殺法相同。

④ 正著！亦可走炮一進三、士5退6，俥二平六絕殺，紅勝。

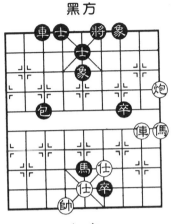

黑方

紅方

圖127

例2（圖128）

著法：紅先勝

炮九進四	士4進5
傌七進九	包2平3①
傌九進八	包3退9
炮九平七	卒5進1②
傌八退七	卒5進1
仕四進五	卒6平5

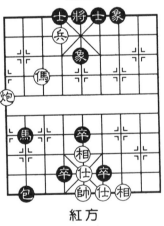

黑方

紅方

圖128

帥五平四　　　　卒 4 進 1

兵六進一

注釋：

① 黑方馬、包、卒無殺棋，只好先解殺一步。紅方伏

傌九進八、士 5 退 4，傌八退七、士 4 進 5，兵六進一連殺

手段。

② 如改走馬 2 退 3 或士 5

進 4，傌八退七均成絕殺。

黑方

例3（圖129）

著法：紅先勝

傌八平七　　　　象 3 進 1

傌七平八！　　　士 5 進 6①

炮七進二　　　　士 4 進 5

傌八進一②　　　將 5 平 6

炮七退一　　　　將 6 進 1

傌八平五③　　　車 3 平 5

兵六平五

圖129

注釋：

① 如改走士 5 進 4，形勢更加難以應付。

② 正著！亦可改走炮七平九、將 5 平 6，兵六平五、

（如炮九退九、車 3 退 3，紅難取勝）包 1 退 9，傌八退

三、象 1 退 3，傌八平二、象 5 退 7，傌二平四絕殺紅勝。

③ 紅方三子歸邊攻勢獲得成功，至此，絕殺紅勝。

例 4（圖 130）

著法：紅先勝

傌三進四①	將 5 平 6
帥五平四②	士 5 進 6
傌四退六③	士 4 進 5
俥二進二	將 6 進 1
兵一平二④	士 5 退 6⑤
俥二平三⑥	將 6 平 5
俥三退一	

黑方

紅方

圖 130

注釋：

① 進傌好棋！暗伏掛角馬殺法，以此展開攻勢。

② 出帥助戰，保傌要殺，緊湊有力。

③ 由三子歸邊變為兵分兩翼，紅方用八角傌鉗制黑將，構思巧妙。

④ 棄傌、橫兵要殺，寓意深遠。

⑤ 如改走士 5 進 4 吃傌，紅俥二平五佔領將位，絕殺勝。

⑥ 極巧之著！如隨手走兵二平三、將 6 平 5，黑將逃脫險地，局勢立即轉換。

象棋基本殺法

第二十六節　困斃殺法

在殘局中，利用圍困、牽制、調停等戰術技巧，封閉對方的全盤子力，使其無一應著可走而認輸的勝法，稱為「困斃」殺法。

例1（圖131）

著法：紅先勝

兵八平七	將4退1
兵七進一	將4退1
傌二進四！	

紅方以兵制將，關死黑車，然後臥傌九宮牽住中士，使黑方無棋可走，只好認輸。

黑方

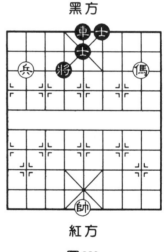

紅方

圖131

例 2（圖 132）

著法：紅先勝

炮三進六！	象7進9
炮七平八	象9退7
炮八進九！	象7進9
炮三平二！	象9退7
炮二進三	

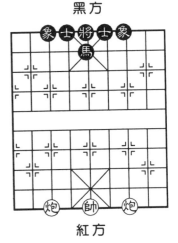

黑方

紅方

圖 132

　　紅方首著伸炮不離縱線控制黑馬不能脫身，是取勝關鍵。末著形成雙炮牽制底線、主帥控制中路的對稱棋形，值得玩味。

例 3（圖 133）

著法：紅先勝

兵八平七	將4退1
兵七進一①	將4進1
炮四進八②	卒7進1
兵三進一	象9進7
兵三進一	象7進9
兵三平二	象9退7
兵二進一	象7進9
帥五進一！	象9退7
兵二進一	象7進9

102

黑方

紅方

圖 133

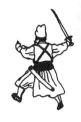

兵二平一

注釋：

① 好棋！此時底兵比高兵有利。

② 進炮控制黑方士象的活動，是取勝的關鍵著法。

例4（圖134）

雙炮無仕難勝單包（黑單包在肋道、將底處即可守和），但本局紅方可用困斃殺法巧勝。

著法：紅先勝

炮九平五	包1平5
前炮進三①	卒7進1
相三進一	包5退1
後炮進一	包5退1
後炮進一	包5退1
後炮進一	士6進5
帥五平四②	卒7進1
相一進三	

黑方

紅方

圖134

注釋：

① 妙！獻炮虎口，意在困將。

② 用帥控制將門，是送炮的根本目的。至此，紅方勝定。

第三章　馬類聯合殺法

　　馬類殺法的子力組合形式有三種，即馬兵殺法、雙馬殺法、雙馬兵殺法。現分別予以介紹。

第一節　馬兵殺法

　　馬兵聯合進攻，通常先用兵逼近九宮，限制對方主將的活動，用馬左右盤旋，摧毀對方防線，再借助於帥力攻殺入局。

　　馬兵棋局，子力較少，構圖簡單，但不乏趣味，頗有實用價值。

第1局（圖135）

著法：紅先勝

兵七平六！	將4平5
馬七退五！	包5進2
帥五進一	包5退2
帥五進一！	包5進1
俥五退三	包5平6

黑方

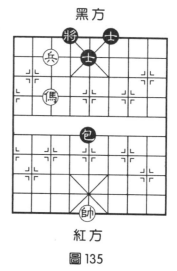

圖135

紅方

傌三進二　　　包6退5

傌二進四！

紅方運用調運、停著、控制等技巧，迫使黑方欠行，形成困斃殺法。

第2局（圖136）

著法：紅先勝

黑方

兵四進一	將6退1
傌七進五！	卒3平4
帥五退一	包2進9[1]
相七進九	卒4進1
帥五進一[2]	包2平7
兵四進一！	士5進6
傌五進六	

紅方

圖136

注釋：

①此時如改走包2平5，則兵四進一、士5進6，傌五進三紅勝。

②挺帥正著。如帥五平六，則包2退7解殺，黑方優勢。

第3局（圖137）

著法：紅先勝

傌一進二！	將6進1
兵八平七	士4進5

相三進一！	卒 3 進 1
相七進九！	卒 7 進 1
帥五退一！	士 5 進 4
兵七平六	士 6 退 5
兵六平五	士 5 進 6
兵五平四！	士 6 退 5
兵四平三	士 5 退 4
兵三平二	士 4 進 5
兵二平三	士 5 退 4
兵三平四	士 4 進 5
兵四平五	士 5 退 4
兵五平六	士 4 退 5
兵六平五	士 5 進 4
傌二退一	

黑方

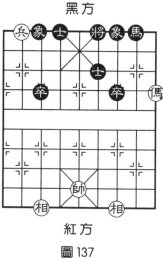

紅方

圖 137

是局紅方以傌制馬，用兵海底搜山，橫穿底線，雙相禁卒，構思極巧，妙趣橫生。

第 4 局（圖 138）

著法：紅先勝

兵四平三①	包 2 進 1②
兵三進一	卒 1 進 1
傌一退二	包 2 進 1③
傌二退四	包 2 退 1
傌四進六	包 2 平 4

黑方

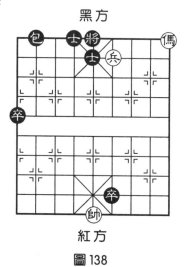

紅方

圖 138

傌六退八	卒 1 平 2
傌八進七	卒 2 平 3
傌七退六	卒 3 平 4
傌六進四	

注釋：

①兵離肋道，似鬆實緊，兵沉底線可更有效地使傌展開巧妙攻擊。

②如改走將 5 平 6，則傌一退二、包 2 進 2（如改走包 2 進 1，則兵三進一、將 6 平 5，傌二退三，下著傌三進四紅方速勝），兵三進一、將 6 平 5，傌二退四、包 2 退 1，傌四進六、包 2 平 4，傌六退八，以下著法與正變相同，紅勝。

③如改走卒 1 平 2，則傌二退三再傌三進四，紅勝。

第 5 局（圖 139）

著法：紅先勝

傌八退七	包 3 進 1
傌七退五！	象 9 退 7①
兵五平六	將 4 平 5
傌五進七！	卒 8 平 7
兵六平七	將 5 平 4
傌七退五	象 7 進 5
傌五退六！	卒 3 平 4
傌六進七	卒 4 進 1②
兵七平六	將 4 平 5

黑方

紅方

圖 139

傌七進五	卒7平6
傌五退四③	卒6進1
傌四進三	卒4進1
兵六平五	將5平4
傌三退五	卒4平5
傌五進七	

注釋：

① 如走卒8平7，則兵五平六、將4平5，傌五進七、卒7平6，兵六平七、將5平6，傌七退五，以下紅兵坐中勝。

② 如改走象1進3，則兵七平六、將4平5，傌七退五！卒4進1，傌五進四、將5平6，兵六平五、卒4平5，帥四平五紅勝。

③ 如急攻走傌五進三、將5平6，兵六平五、卒6進1，以下黑可先一著取勝。

第6局（圖140）

著法：紅先勝

傌五進六	包3平4
兵四進一	象5進7
仕五進六	象7退9①
傌六退四！	象9進7②
傌四進三！	象7退5
傌三退四！	象5進3
傌四進六！	象3退1

黑方

紅方

圖140

傌六退八！　　象1退3

傌八進七　　　象3進1

傌七退九③　　包4平6

傌九退八④　　包6進1

傌八進六　　　包6退1

傌六進四

注釋：

① 如象7退5，則帥五平四絕殺，紅速勝。

② 如包4平2，則傌四進三催殺，包2平6，傌三退四紅勝。

③ 紅方以巧妙的攻逼手法，終於擒住黑象，顯示了精湛的用馬技巧。

④ 要點！以下紅傌步步緊迫，迫使黑方欠行困斃。

第二節　雙馬殺法

馬與馬配合，連環跳躍，靈活多變，以柔見長。素有「雙馬飲泉」的著名殺法，讓人防不勝防。但因其兵種單調，用子規律較難掌握，棋手們在實戰中較少採用。

第1局（圖141）

著法：紅先勝

傌九進七	將5平6
傌一進二	將6進1
傌二退三①	將6退1
傌七退五	將6平5
傌五進三	將5平6
後傌進二	士5進6②
傌三退四	將6進1
傌四進二	

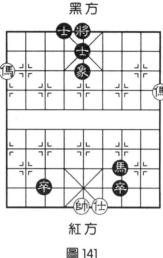

黑方

紅方

圖141

注釋：

① 重要的過門，如先走傌七退五吃象，黑馬7退6回防，紅雙傌攻勢即刻消失。

② 如改走馬7退6，則傌三退四、將6平5，傌四進六借帥力殺，紅勝。

第2局（圖142）

著法：紅先勝

前傌進五！	士4進5
傌五退三①	包9平8
傌七進八②	卒1平2
傌八退六	卒2平3

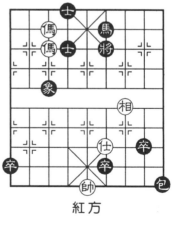

黑方

紅方

圖142

第三章 馬類聯合殺法

111

俥六退八　　　卒 3 平 4

俥八退六

注釋：

①回俥借帥力伏殺並困住黑馬，迫使黑將處於最易受攻的位置，為本局取勝的關鍵著法。

②路線正確！如紅方七路俥選擇其他路線，黑方均可用一路邊卒搶先取勝。

第 3 局（圖 143）

著法：紅先勝

相五進三！　　馬 3 進 4

俥八退六　　　將 5 平 4

俥六進八　　　將 4 進 1

俥二退四　　　卒 3 平 4

俥四進六！　　卒 4 平 5

仕六退五　　　士 5 進 6

仕五進六！　　車 7 退 2

俥六進八

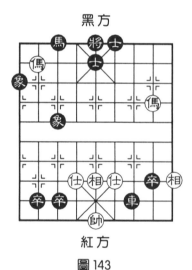

黑方

紅方

圖 143

是局紅方一俥控將，一俥作殺，曲折迂迴，著著珠璣，巧妙地構成殺局，充分表現了俥的運用技巧。

第4局（圖144）

著法：紅先勝

傌二退三！	將6進1
傌七退八	馬2退3[1]
傌三進二	將6退1
傌八退七	象9進7
傌七進五	象7退5
傌二退三	將6進1
傌五進三！	象5退7[2]
前傌退一！	象7進9
傌三進一	後卒平5
前傌退三	馬3進4
傌一進二	

注釋：

① 如前卒進1或前卒平5，紅均帥五進一，送卒無用，仍需回馬。

② 如象5進7，後傌退五、將6平5，傌三退四殺，紅勝。

第5局（圖145）

著法：紅先勝

傌二進三！	士4退5
傌九進七	將5平4
傌三退五！	包8平6

黑方

紅方

圖144

黑方

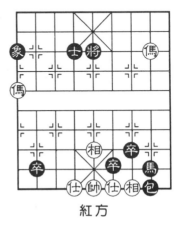

紅方

圖145

相五進三！	卒2平3①
傌七進八②	將4退1
傌五退六	卒6平5
帥五進一	卒3平4
帥五退一	馬8退6
帥五平四	馬6退7③
傌八退七	將4進1④
傌六進四	馬7退6
帥四平五！	象1進3⑤
傌七進八	

注釋：

① 如改走馬8退7，則傌七進八、將4退1，傌五退六、卒6平5，帥五進一、馬7退5，傌八退七、將4進1，傌六進四，紅方勝定。

② 次序正確！如先走傌五退六、卒6平5，帥五進一、包6退8，紅無殺法，黑勝。

③ 只好回防，如卒7進1，紅仍可按原法速勝。

④ 如將4退1，傌六進四，下著再傌七進八速勝。

⑤ 如馬6進5，傌四進五紅勝。

第三節　雙馬兵殺法

棋諺云：「雙馬盤宮需一卒（兵）。」通常採用雙馬攻殺時，如有兵（卒）配合作戰，雙馬則較易顯示「八面威風」。

第1局（圖146）

著法：紅先勝

傌一進二①	將6平5
傌二退四	將5平6
前傌進二	將6平5
傌四進三	將5平6
傌三退五	將6進1②
傌五進六	

注釋：

① 如改走傌一退二吃馬，卒6進1，紅方無解反為黑勝。

② 如將6平5，傌二退四紅勝。

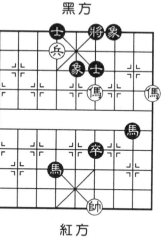

黑方

紅方

圖146

第2局（圖147）

著法：紅先勝

傌三進四	將5進1
傌四退六	將5退1
傌六進七	將5進1
後傌進六	將5平4
傌六進八	將4平5
兵五進一	

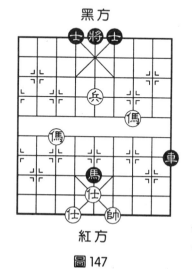

黑方

紅方

圖147

第 3 局（圖 148）

著法：紅先勝

前傌進三	將 6 進 1
傌三進二①	將 6 退 1
傌四進三②	包 2 退 5
傌三進一③	士 5 進 4
兵五進一④	士 6 退 5
傌二退三	將 6 進 1
傌一進二	將 6 進 1
傌三退四	包 2 進 2
傌四進六	

黑方

圖 148

紅方

注釋：

① 必要著法！迫使黑方九宮的堵塞狀態無法消除。

② 如傌四進五，黑包 2 平 7，紅難入局。

③ 進傌伏有傌二退三、將 6 進 1，傌一進二的殺法。

④ 凶著！隔斷黑包的救援，使黑將無法躲避雙傌的攻擊。

第 4 局（149）

著法：紅先勝

傌六進七	將 5 平 6
兵三進一！	前包平 4①
傌一進二	將 6 進 1
兵三進一	將 6 進 1②

傌二退三	包1退1
仕四退五	卒7進1
仕五退六	卒7平6
傌七退六	

注釋：

① 如改走後包平2，則傌一進二、將6進1，兵三進一、將6退1，兵三進一、將6進1，傌二退三、將6進1，傌七退六紅勝。又如改走士5進4，兵三平四、後包退4，傌一進三紅勝。

② 如將6退1，則傌二退三絕殺！紅勝。

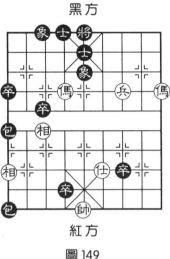

黑方

紅方

圖149

第5局（150）

著法：紅先勝

兵四進一	將6退1
兵四進一	將6退1
傌三退五①	馬7進6②
傌六退五③	馬6進7④
帥四進一	馬7退5
帥四退一	馬5退6
後傌進三！	馬6退7
兵四進一	

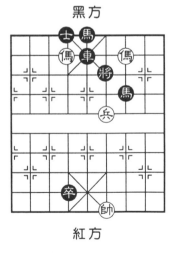

黑方

紅方

圖150

注釋：

① 妙手！雙傌兵團團圍住黑方九宮，使之形成全封閉狀態。

② 如馬 7 退 5，則兵四進一殺，紅勝。

③ 退傌，見似「鬆綁」，實是致命的一擊。

④ 如車 5 進 1，則傌五進三殺，又如馬 6 退 5 吃傌，兵四進一殺。

馬類殺法練習

第一局

黑方

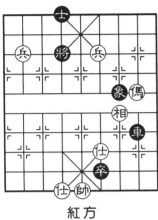

紅方

圖 151

第二局

黑方

紅方

圖 152

第三局

黑方

紅方

圖 153

第四局

黑方

紅方

圖 154

119

第五局

黑方

紅方

圖 155

第六局

黑方

紅方

圖 156

第七局

黑方

紅方

圖 157

第八局

黑方

紅方

圖 158

第四章　炮類聯合殺法

炮類殺法的子力組合形式有三種：炮兵殺法、雙炮殺法、雙炮兵殺法。茲介紹如下：

第一節　炮兵殺法

炮兵聯合攻殺，一般先用兵控制對方將門，或牽制對方的防守子力，然後借助主帥或仕、相的力量運炮攻殺而取勝。

炮兵棋局，內容豐富，技巧性高，在殘局勝算中佔有一席之地。

第1局（圖159）

著法：紅先勝

炮二平五	象3退5
仕五進六！	象5進3
仕六進五	象3退5
兵六平五	將5退1
兵五進一	將5平4

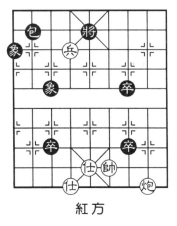

黑方

圖159

紅方

炮五平六　　　　包2平4
兵五平六　　　　將4平5
炮六平五

紅方雙仕調位，巧妙地以炮兵構成殺局。

第2局（圖160）

著法：紅先勝

兵七平六　　　　將4平5
炮二進一　　　　包7退2
帥四平五　　　　卒9進1
兵六平五　　　　將5平4
炮二平四　　　　包7進3
炮四退九　　　　包7平4
仕六退五　　　　包4平5
帥五平四①　　　卒9進1
炮四平六②

黑方

紅方

圖160

注釋：

① 如炮四平六，包5進5換仕，和棋。
② 至此，紅方下著撐仕叫將得包勝。

第3局（圖161）

著法：紅先勝

炮八進四①　　　車1平2
炮八平三　　　　車2進9

帥五進一	車2退1
帥五退一	車2平5[2]
帥五進一	包1平7
炮三平八[3]	

注釋：

① 進炮塞象眼，是本局的取勝要著。否則黑象1進3再回中路，紅方輸定。

② 僅僅五個回合，使黑方捨車而不能保「將」，至此，紅方可悶殺取勝。

③ 形成巧妙絕殺。

黑方

紅方

圖161

第4局（圖162）

著法：紅先勝

帥五進一	包3進2
炮六平八	包3平5[1]
炮八退九	包5進2[2]
炮八平三	包5平7
炮三進四	包7退2
炮三進二	包7退2
炮三進二	包7平8
炮三進一	

注釋：

① 如包3平2則炮八退

黑方

紅方

圖162

一、包 2 進 1，炮八退一、包 2 平 5，炮八退七，仍歸正變。

② 如士 5 進 4，則炮八平五、包 5 退 1，帥五進一、包 5 進 2，炮五進六，紅勝。

第 5 局（圖 163）

著法：紅先勝

炮一平五	象 1 進 3
炮五進二	象 3 退 1
帥六平五	象 1 進 3
帥五平四①	象 3 退 1
炮五平二	士 6 進 5
帥四平五	象 1 進 3
帥五退一	象 3 退 1
炮二平七	象 3 進 5
炮七平五	象 1 退 3
帥五平四	

黑方

紅方

圖 163

注釋：

① 這是一則著名古局，由此紅方著著珠璣，迫使黑方就範，展示了高超的用子技巧和戰術。

第6局（圖164）

著法：紅先勝

炮一平九	車9平1
炮九退一①	車1進1
帥五進一！	車1退1
帥五進一②	車1進1
仕四進五！	車1退1
仕五退六！	車1進1
帥五退一！	車1退1
帥五退一	車1進1
炮九平三③	

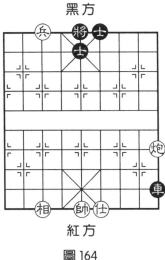

黑方

紅方

圖164

注釋：

① 退炮生根，迫使黑車陷於困境。

② 帥上宮頂，正著！為實現巧陷黑車的計劃。此外，紅方亦可仍走帥五退一，利用黑方再將再捉相違犯禁例取勝。

③ 紅方以仕、相配合作戰，巧妙地形成絕殺。

第二節　雙炮殺法

炮與炮配合，因兵種單調，使用難度較大。但如能靈活運用雙炮互作炮架，或利用對方的士作炮架等技巧，仍可構成一些短小精悍的殺局。

第1局（圖165）

著法：紅先勝

炮三進二	馬9退8
炮三平四！	卒3進1
相七進九	卒7進1
相三進 ·	卒7進1
相一進三	卒3進1
相九進七	

紅方雙炮拴馬堵將，雙相禁卒，以困斃戰術取得勝利。

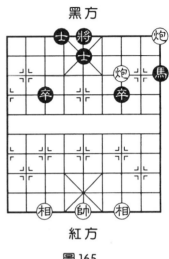

黑方

紅方

圖165

第2局（圖166）

著法：紅先勝

炮三平五	士6進5
帥五平四！	象3退1
炮五進一	象1進3
炮一平七	象3退1
帥四進一！	象1進3
炮七進五	

紅方一炮鎮住中路，一炮禁象活動，用帥控制「將門」，造成黑方欠行而被悶宮殺。

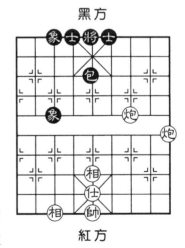

黑方

紅方

圖166

第 3 局（圖 167）

著法：紅先勝

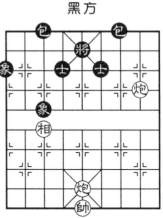

黑方

相七退五　　　象 3 退 5[1]

炮二平五　　　象 5 進 7[2]

前炮平四！　　將 5 平 4

炮四平六　　　士 4 退 5

炮五平六

紅方

圖 167

注釋：

① 如改走將 5 平 4 或平 6，則炮二平六或平四，紅速勝。

② 如改走將 5 平 4 或平 6，則後炮平六或平四，紅速勝。

第 4 局（圖 168）

著法：紅先勝

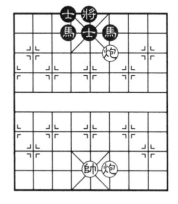

黑方

前炮平七[1]　　馬 4 進 2

炮四進六！　　馬 2 退 3[2]

炮七進一　　　馬 6 進 8

炮四平七！　　馬 3 進 1

前炮平八　　　將 5 平 6

炮七進二

紅方

圖 168

注釋：

① 好棋！如改走後炮進七，則馬 4 進 5，紅雖得馬但難

以取勝。

② 如改走馬 6 進 8，則炮四平八催殺，可得雙馬勝。

第 5 局（圖 169）

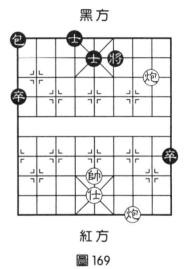

黑方

紅方

圖 169

著法：紅先勝

炮三平四	將 6 退 1①
炮二平四	將 6 平 5
前炮平七	將 5 平 6②
炮七進二！	將 6 進 1
炮七退六	將 6 退 1
仕五進四	士 5 進 6
炮七平四	士 6 退 5
前炮平九	士 5 進 6
仕四退五！	士 6 退 5
炮九進六	將 6 進 1
炮九退二！	將 6 退 1
炮九平四	將 6 平 5
前炮退六③	卒 9 平 8
仕五進四④	卒 8 平 7
前炮平七	卒 7 平 6
炮七進八	

注釋：

① 如改走它著，紅可炮二平四、將 6 進 1，仕五進四巧殺勝。

② 如包 1 平 3，則炮四平七打死黑包勝定。

③ 紅方借炮使炮，連消帶打，得子還家，弈來井然有序，精妙異常。

④ 雙炮禁將，構思巧妙。

第三節 雙炮兵殺法

雙炮兵三子聯合作戰，可用兵充當「活炮架」，逐步殲滅對方防守子力，或驅兵侵入九宮禁區，限制對方主將的活動，進而發揮雙炮的快速攻堅作用，一舉入局。

第1局（圖170）

著法：紅先勝

兵四進一	將5平4
炮三進四	將4進1
炮五平二！	卒2平3
炮三退一！	將4退1
炮二進三	士6進5
兵四進一！	

紅方雙炮兵三子集於一翼，借助帥的拴鏈作用而一舉入局。

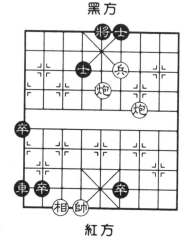

黑方

圖170

紅方

第2局（圖171）

著法：紅先勝

炮二進三	將4進1
炮二退五！	將4退1
兵四進一！	將4進1
炮二平五！	車5平6
炮八平六	士4退5
炮五平六	

紅方抓住黑車低頭的弱點，雙炮兵聯攻，迫使黑將就範而形成重炮殺。

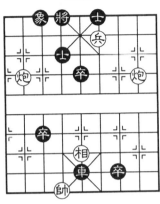

黑方

紅方

圖 171

第3局（圖172）

是局紅方雙炮兵智勝黑方車雙卒，表現了較高的用子技巧。

著法：紅先勝

帥五平四	車9退8①
炮三平八	卒8平7
相五退三②	卒3平4③
炮八進三④	卒4平5
兵四平五	

注釋：

① 如改走車9進1，相五退三！車9平7，帥四進一，黑無殺著，車無法回防，速敗。

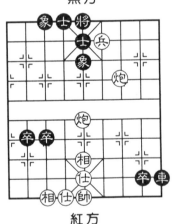

黑方

紅方

圖 172

象棋基本殺法

130

② 落相好棋！能使帥不離要線。

③ 如卒 7 進 1，帥四進一仍無濟於事。

④ 形成「天地炮」絕殺之勢。

第 4 局（圖 173）

著法：紅先勝

兵二平三	將 6 退 1
兵三進一！	將 6 進 1
炮一平四	包 3 平 6
炮四平七！	包 6 平 3
炮八進二！	包 3 退 2①
相九進七	卒 8 平 7
相七退九	士 5 進 4
炮七進七	卒 7 平 6
炮八平四	

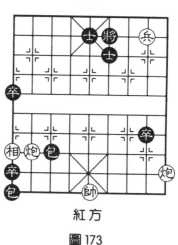

黑方

圖 173

注釋：

① 如改走士 5 進 4，則炮八平四、士 6 退 5，炮四退二重炮絕殺，紅勝。

第 5 局（圖 174）

這是一則古典民間棋式。它以計算步（格）數決定勝負，頗有趣味，茲作介紹。

著法：紅先勝

炮三進四①　　包 7 進 1

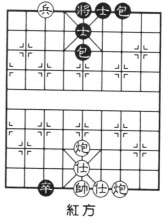

黑方

紅方

圖 174

炮五進一②	包 5 進 2
炮三進二	包 5 退 1
炮五進一	包 7 進 1
包五進一	炮 7 退 1
包三進一	炮 7 退 1
包三進一	炮 5 退 1
包五進一	炮 7 平 8③
包三進一	

注釋：

①　先走方可勝。但要注意雙炮之間的格數。此時炮進河口，使「兩對」炮之間均格數相等（四格），是取勝的正確途徑。

②　仍依上法使「兩對」炮之間格數相等。

③　紅方步步緊逼，黑方節節敗退，以致欠行而自縛。

炮類殺法練習

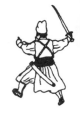

第一局

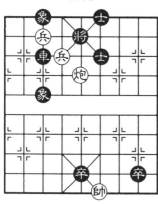

黑方

紅方

圖175

第二局

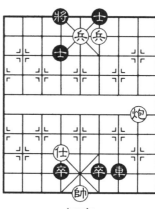

黑方

紅方

圖176

第三局

黑方

紅方

圖177

第四局

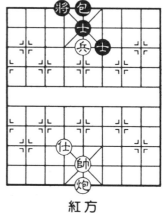

黑方

紅方

圖178

第五局

黑方

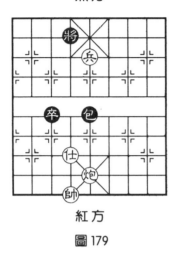

紅方

圖179

第六局

黑方

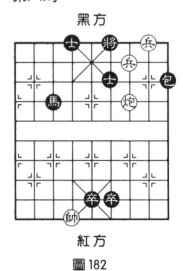

紅方

圖180

第七局

黑方

紅方

圖181

第八局

黑方

紅方

圖182

第五章 俥類聯合殺法

俥（車）類聯合殺法的子力組合形式也有三種，即俥兵殺法、雙俥殺法、雙俥兵殺法。茲分別舉例介紹。

第一節 俥兵殺法

> 兵配合，進攻時一般先用兵迫近九宮禁區，控制對方主將的活動，然後由 左右催殺，使其防線出現漏洞，進而破象、奪士入局致勝。

俥兵棋局，使用廣泛，實效性高，在實戰中佔有重要的地位。

第1局（圖183）

著法：紅先勝

俥三退一	將6退1
兵六進一！	士6退5
兵六平五！	將6平5
俥三進一	

紅方利用黑車位置不佳的弱

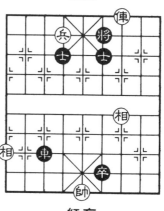

黑方

紅方

圖183

點，借中帥威力，以俥底兵巧妙取勝。

第2局（圖184）

著法：紅先勝

俥三進三	士4退5
俥三退二	士5退4
俥三平五	將5平4
俥五平六	將4平5
俥六進二	卒8平7
兵五進一	

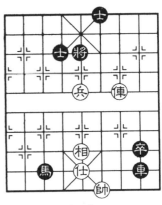

黑方

紅方

圖184

　　紅俥進而復退，控將作殺，勝來乾淨利落。對方將在宮頂，使用此法多可奏效，值得借鑒。

第3局（圖185）

著法：紅先勝

俥二平八①	卒1進1
俥八進二②	車4退8③
兵七平六	車4平3④
俥八退二	卒1進1
俥八平二	車3進9
帥五進一	車3平4⑤
兵六平五！	將5平4

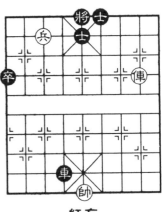

黑方

紅方

圖185

兵五平四	車4退4⑥
俥二平五	卒1進1
兵四進一	將4進1
兵四平五	卒1平2
俥五進二	將4進1⑦
兵五平六	卒2平3
兵六平七	車4平7
俥五退二	車7平4
俥五進三	將4退1
俥五平六	

注釋：

①正著！如隨手掃卒，紅方則無法取勝。因黑車回防後有俥路通頭，可以一將一閑守和。

②緊著！如俥八進三，在步數上紅方減緩一步，於紅不利。

③如車4退4，則兵七平六、車4平5，帥五平六黑方不能長將而無法解救，紅勝。

④如車4平1，紅亦可按原法取勝。

⑤如車3平6，俥二平八絕殺，紅勝。

⑥如車4退8，兵四進一！車4平5，帥五平四、卒1進1，兵四平五巧殺，紅勝。

⑦如卒1平2，俥五進二紅方速勝。

第4局（圖186）

著法：紅先勝

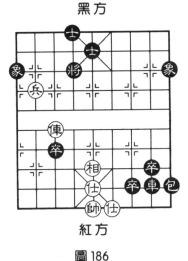

黑方

紅方

圖186

兵八平七	將4平5①
兵七平六	士5進4②
俥七平五	將5平6
俥五平四	將6平5
俥四進四③	士4退5
帥五平六④	卒3平4
兵六平五	將5平4
俥四退五	將4退1
俥四平六	士5進4
俥六進四	將4平5
兵五進一	將5平6
兵五平四	將6平5
俥六平五	

注釋：

①如改走士5退6，則兵七平六、將4平5，俥七平五、將5平6，兵六平五、將6退1，兵五進一、士6進5，俥五平四、士5進6，俥四進三殺，紅勝。又如改走將4退1，則兵七平六，下步再俥七進四絕殺，紅方速勝。

②如改走士5退6，紅方勝法同上注釋。

③進俥控將，是俥高兵殘棋對付高將的常用手段，乃本局取勝關鍵著法。

④借帥助攻，俥兵奪士入局。

第5局（圖187）

著法：紅先勝

俥七進九	車5退1
俥七退二	車5進1
兵三平四①	將6進1②
俥七平二	車5退1
俥二進一	將6進1
俥二退二	車5平3
俥二平四	將6平5
俥四平五	將5平4
相五進七	車3進5
俥五平六	

注釋：

①妙極！本局取勝關鍵著法。

②如改走馬8退6，則帥五平四（強有力的拴鏈手段）、卒5進1，俥七平一、將6平5，俥一進二、馬6退8，俥一平二殺，紅勝。

第6局（圖188）

著法：紅先勝

兵五進一	將6退1
仕五退六！	車1進1①

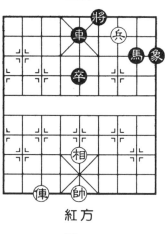

黑方

紅方

圖187

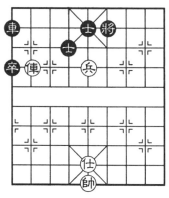

黑方

紅方

圖188

俥八平四	將6平5
俥四平二！	將5平4②
俥二進一！	車1退1
兵五平六	士5退6③
俥二退一	車1平5
仕六進五	將4平5
俥二平九	車5進7
帥五平四	車5退2
俥九進三	將5進1
俥九平四	

注釋：

①如改走車1平3，則俥八平四、將6平5，兵五平六，紅得士勝定。

②紅方平俥伏兵吃中士殺。此時黑方另有兩種應法亦員。試演如下：

（甲）將5平6，俥二進三、將6進1，俥二退二（妙！伏兵五進一抽車）、車1退1（如將6退1，兵五平四！絕殺紅速勝），兵五平四、士5進6，俥二進一、將6退1，俥二平九紅方得車勝。

（乙）如士5退6，俥二平八、車1退2（如士4退5，兵五進一、士6進5，俥八進三速勝），俥八平五、士4退5，兵五進一、士6進5，俥五平二，紅方要殺得車勝。

③如士5進4，俥二進二、將4進1，俥二退一、將4退1，俥二平九，紅方得車勝。

第二節　雙俥殺法

雙俥（車）配合，攻守兼備，威力很大。棋諺云：「寡士怯雙俥」，對方缺士少象，雙俥則可長驅直入，撞入九宮禁區，採用脅士錯殺等手段快速入局。

第1局（圖189）

著法：紅先勝

俥四平六	士5進4
俥六進五！	將4平5
俥三進四！	將5退1
俥三進一	將5進1
俥六平五	將5平6
俥五平四	將6進1
俥三平四	

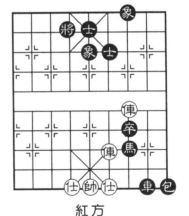

黑方

圖189

紅方

雙俥（車）攻殺，需注意發現對方防線的破綻，同時還應發揮帥（將）的作用。本局就是一個例證。

第2局（圖190）

著法：紅先勝

俥三進二	將6退1
俥三平五！	車5退1
俥四進二	車5平6
俥四進一	將6平5
俥四平六	

紅方巧妙地運用先棄後取戰
術，俥坐花心，化險為夷，勝來
乾淨俐落。

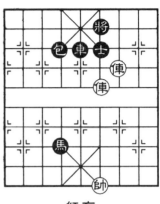

黑方

紅方

圖190

第3局（圖191）

著法：紅先勝

前俥平六①	將4平5
俥八平五②	車8退4③
相五退三	車8平5
俥五進八	將5進1
俥六平五	將5平4
帥四平五	車7進1
帥五進一	

注釋：

①紅方雙俥同線，如前俥進
底線將軍，無殺著，反為黑勝。

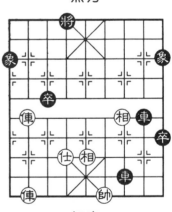

黑方

紅方

圖191

②「葉底藏花」，本局精妙之處。

③如車 8 進 4，則相五退三解將還將，紅方速勝。

第 4 局（圖 192）

著法：紅先勝

俥一平二	車 8 平 6①
俥二進三	車 3 進 1
俥三平九	象 7 退 5
俥九平五	車 6 進 8
俥二進一	車 6 退 8
俥五平九！	車 3 退 1②
俥二退一	車 6 進 8
俥二平五	將 5 平 6
相九進七！	卒 2 平 3
俥九平三	車 6 進 1
帥五進一	卒 3 平 4
帥五平六	車 3 平 4
帥六平五	

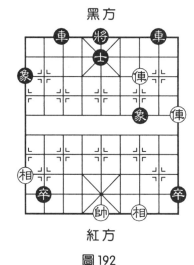

黑方

紅方

圖 192

注釋：

①如車 3 進 9，則帥五進一、車 3 退 1，帥五退一、車 3 平 8，俥三平九！象 7 退 5，俥九進二、士 5 退 4，俥二平六、將 5 進 1，帥五平六、將 5 平 6，俥九退一，紅勝。

②如將 5 平 4，則俥二退一紅速勝。

第 5 局（圖 193）

著法：紅先勝

俥三進五	將 6 進 1
俥三退一	將 6 進 1
俥三退七①	車 6 退 5
俥三進五②	車 6 進 3
俥二進六！	將 6 退 1③
俥三進二	將 6 進 1
俥二進二	包 5 進 5
俥三退一	

黑方

紅方

圖 193

注釋：

①紅方利用頓挫迫使黑將上頂，謀馬解殺，構思精巧。

②欺車佔位，為加速入局做好准備。

③如包 5 進 5，則俥三進一、將 6 退 1，俥二進二、將 6 退 1，俥三進二，紅勝。

第三節　雙俥兵殺法

　　雙俥（車）兵三子聯合作戰，具有極強的攻堅能力。對方防線嚴整，可用兵侵入九宮，與俥配合形成「二鬼拍門」，妙演「三俥奪士」的殺勢，凶悍無比，無堅不摧。

第1局（圖194）

著法：紅先勝

黑方

前俥進三	士5退6
前俥平四！	將5平6
俥二進六	象5退7[1]
俥二平三	將6進1
俥三退一	將6退1
兵四進一	將6平5
兵四進一	車3平1
俥三進一	

圖194

注釋：

①如將6進1，則兵四進一、將6平5，俥二退一、將5退1，兵四進一亦紅勝。

第2局（圖195）

黑方

著法：紅先勝

俥二進九	象5退7[1]
俥二平三	將6進1
兵三進一	將6進1
俥三平四[2]	士5退6
俥七平四	

注釋：

①如將6進1，則兵三進一、將6進1，俥二退二紅方速勝。

圖195

② 好棋！棄俥構成巧殺。

第3局（圖196）

著法：紅先勝

俥七進三	將4進1
俥七平八！	車6平2①
俥八退一！	將4退1
兵四平五	包6平4②
俥八進一！	後車退2
俥二平六	

注釋：

① 如改走車平3，則俥八退一、將4退1！兵四平五、士6進5，俥八平五、卒6平5，俥五平四絕殺，紅勝。又如改走包6退6，俥八退二、士6進5，俥八進一、將4退1，俥八平五紅勝。

② 如士6進5，俥八平五紅勝。

第4局（圖197）

著法：紅先勝

俥八進五	士5退4
俥八平六！	將5進1①
兵七平六！	包7平4②

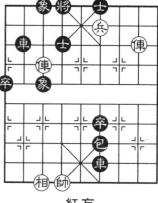

黑方

圖196

黑方

紅方

圖197

俥一平六	包5平8③
後俥進二	將5進1
前俥平五	將5平6
俥五平四	將6平5
俥四退一	馬5退7
帥五平六	車7平5
俥六平五	

注釋：

①如將5平4吃俥，則俥一平八絕殺，紅勝。

②如將5平6，則俥一平四、包5平6，俥六平四、將6退1，俥四進一、將6平5，俥四平八紅勝。

③如將5平6，前俥退一、士6進5，後俥平四、包5平6，俥四平五，雙俥奪士，紅勝。

第5局 (圖 198)

著法：紅先勝

俥一進九	後車退7
俥二進九！	前車進1
帥五進一	前車退1
帥五退一	前車退2
俥二平四！	車6退6
俥一平三！	車6平7
兵三進一	

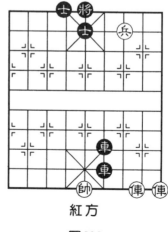

黑方

紅方

圖198

　　紅方利用先行之利，毅然雙俥沉底邀對，巧妙地形成
「老兵」守門的有趣棋局。

俥類殺法練習

第一局

黑方

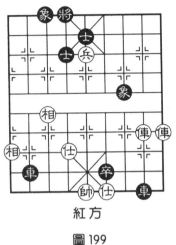

紅方

圖 199

第二局

黑方

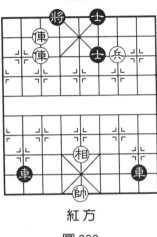

紅方

圖 200

第三局

黑方

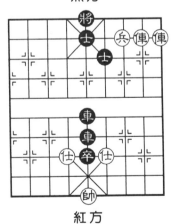

紅方

圖 201

第四局

黑方

紅方

圖 202

149

第五局

黑方

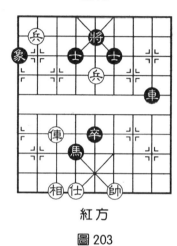

紅方

圖 203

第六局

黑方

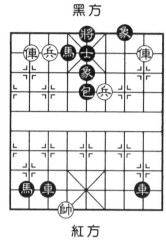

紅方

圖 204

第七局

黑方

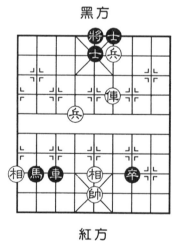

紅方

圖 205

第八局

黑方

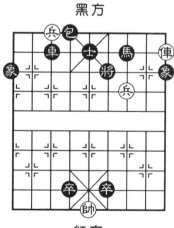

紅方

圖 206

象棋基本殺法

150

第六章　傌炮類聯合殺法

本章介紹兩種類型的組合殺法：**傌炮殺法、傌炮兵殺法**。

第一節　傌炮殺法

傌炮（馬包）聯合作戰，具備剛柔並濟的特點。一般說來總是優於雙馬或雙炮。進攻時一般用炮牽制對方防守子力，以傌配合攻殺；或使傌「將軍」，控制對方主將的活動，然後借助帥力用炮左右閃擊，可以構成各式各樣的「傌後炮」殺法。

第1局（圖207）

著法：紅先勝

傌九進八	將 4 進 1
傌八退七	將 4 進 1
炮二進六！	士 5 進 6
炮二平九	卒 7 平 6

傌七進八

紅方用傌將軍，迫黑將升頂，再進炮作殺，巧妙地運炮左翼，借中帥之威形成馬後炮殺法。

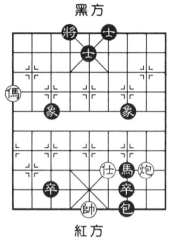

黑方

紅方

圖 207

第 2 局（圖 208）

著法：紅先勝

傌三進五	將 4 退 1[①]
傌五進七	將 4 退 1[②]
傌七進八	將 4 平 5
炮九平三[③]	車 4 平 7
傌八退六	將 5 平 4
炮三平六	

注釋：

①如將 4 平 5，炮九平五紅勝。

②如將 4 進 1，則傌七進八、將 4 退 1，炮九進四紅勝。

③平炮閃擊催殺，迫黑車跟炮離開肋道，而巧妙地形成縱線傌後炮殺法。

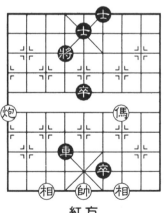

黑方

紅方

圖 208

第 3 局（圖 209）

著法：紅先勝

傌二進三	將 5 平 6
傌三退一！	將 6 進 1
炮一退三	士 5 進 4
傌一退三	將 6 退 1
傌三進二	將 6 進 1
炮一進二	

本局紅方借助主帥的力量，傌炮聯攻，簡潔地構成橫線馬後炮殺法。

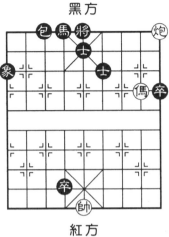

黑方

紅方

圖 209

第 4 局（圖 210）

著法：紅先勝

傌八進七	將 5 平 6
傌七退六	將 6 進 1
傌六退四	士 5 進 6
傌四退六	士 6 退 5
傌六退四	士 5 進 6
傌四進三	士 6 退 5
傌三退四	士 5 進 6
傌四進二	士 6 退 5
傌二進三	將 6 退 1

黑方

紅方

圖 210

傌三進二　　　將6進1

炮四平一　　　馬1進3

炮一進六

　是局紅傌借炮力，抽子，選位，作殺，充分顯示了用傌技巧。可謂「傌踩八面」，步步生輝。

第5局（圖211）

著法：紅先勝

傌七退六　　　將6退1

炮四進一①　　車6進2

帥五進一　　　將6進1

傌六退五②　　將6退1

傌五進三　　　將6進1

傌三進二　　　車6退1

炮四進一！　　將6退1

帥五進一　　　車6退2

傌二進三　　　車6進1

傌三進一！　　車6進1

傌一退二　　　車6退1

炮四進一　　　車6退2

炮四進二　　　將6進1

帥五退一　　　將6退1

傌二進一　　　將6進1

傌一進三　　　車6進1

傌三退四③

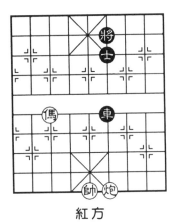

黑方

圖 211

紅方

注釋：

①正著！如炮四進三，則多費周折。

②紅傌以退為進，巧妙地迂迴到右翼，借助炮的威力，節節進逼取勝。

③至此形成單傌對單士，紅方必勝。

第6局（圖212）

著法：紅先勝

炮五平七	包2平4①
傌七退五	將6退1
傌五進三	將6進1
炮七進四	士6退5②
傌三退五	將6進1
傌五退三	將6退1
傌三進二	將6進1
炮七退一	士5退6③
炮七平一	

黑方

紅方

圖212

注釋：

①如士6退5，則傌七退五、將6進1，傌五退三、將6退1，傌三進二、將6進1，炮七進三，士5進4，炮七平一絕殺，紅勝。

②如士4進5，炮七退一、士5退4，傌三進二、將6退1，炮七平一絕殺，紅勝。

③如卒4平5，帥五進一、包4退8，傌二退三、將6退1，傌三進五、將6進1，傌五進六，紅得包勝。

第 7 局（圖 213）

著法：紅先勝

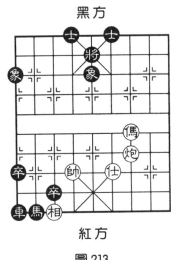

圖 213

傌三進四	將 5 退 1
傌四進三	將 5 進 1
炮三平二	將 5 平 6
炮二進五	將 6 進 1
炮二退八！	將 6 退 1
炮二平四	將 6 平 5
傌三退四	將 5 退 1
炮四平二！	士 6 進 5
傌四進三	將 5 平 6
炮二平四	士 5 進 6
仕四退五	士 6 退 5
傌三退五！	將 6 平 5
傌五進三	將 5 平 6
傌三退二	將 6 進 1
帥六平五	馬 2 退 3
傌二進四！	將 6 進 1
仕五進四	

紅方

本局紅方傌炮交替作殺攻將，過門清楚，次序井然，終於借助帥力獻傌巧殺，弈來十分精彩。

第8局（圖214）

著法：紅先勝

仕五進四①	車6退1
傌四進六	將6進1
炮二平七	車6進2
帥五進一	車6平3
傌六退五	將6退1
傌五進三	將6進1
傌三進二	將6退1
炮七平一	車3退1
帥五進一②	車3平9
相三進一③	車9退1
傌二退三	將6進1
傌三退五	將6退1
傌五進六	將6進1
炮一平七	卒8進1
帥五退一	車9平4
炮七進四	

黑方

圖 214

紅方

注釋：

①揚仕遮俥要殺，好棋！紅方借助帥力，傌炮展開巧妙的攻殺。

②正著！此時主帥進或退有很大差別，初學者應有所察。

③妙著，造成黑卒自擋車路，無法解救傌炮聯攻而告負。

第二節　傌炮兵殺法

傌炮（馬包）兵聯合作戰，是實戰中常用的基本組合之一。在具有三個不同子力聯合作戰的組合中，傌炮兵的使用難度較大。傌炮兵聯合進攻，須注意三子有機地聯繫，傌借炮勢，炮借傌威，以兵制將，逐步蠶食對方防守子力，進而合力作殺取勝。

第1局（圖215）

黑方

著法：紅先勝

傌一進三	象 3 進 5
炮一進七	象 5 退 7
傌三進二！	將 5 平 4①
兵七進一	士 5 進 6
炮一平三	士 6 進 5
傌二退三！	將 4 平 5
兵七平六！	包 1 平 4②
炮三平一	卒 2 平 3
傌三進二	

紅方

圖 215

注釋：

①如改走象 7 進 5，則傌二退四悶宮殺。

②如改走卒 2 平 3，則兵六進一、將 5 平 4，傌三進四，傌後炮絕殺。

第 2 局（圖 216）

著法：紅先勝

兵七平六	將 4 退 1
炮九平六	士 5 進 4
兵六進一	將 4 平 5
兵六平五！	將 5 平 6①
炮六平四	士 6 退 5
兵五平四②	將 6 進 1
炮四退三！	將 6 平 5
傌八進七	將 5 平 4
炮四平六	

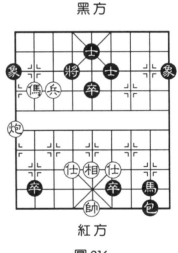

黑方

圖 216

紅方

注釋：

①如將 5 退 1，則傌八進六、將 5 平 6，炮六平四、士 6 退 5，兵五平四殺，紅勝。

②妙！棄兵餵將，炮傌聯攻，巧殺入局。另如炮四退三、士 5 進 6，兵五平四、將 6 平 5，兵四進一、將 5 進 1，傌八進七、將 5 平 4，炮四平六亦勝。

第 3 局（圖 217）

著法：紅先勝

炮一退一	士 5 退 6
傌二進三	士 6 退 5
傌三退一①	士 5 進 6
傌一進三	士 6 退 5
傌三退二	士 5 進 6
兵五進一！	將 4 進 1②
炮一退一	象 3 退 5③
傌二進四！	士 6 進 5
傌四退五	將 4 退 1
傌五進七	

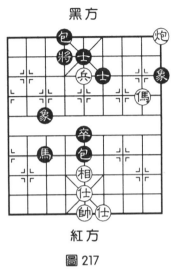

黑方

圖 217

註釋：

①正著！為以下炮傌聯攻掃除障礙。

②如將 4 平 5，傌二進三傌後炮殺。

③如士 6 退 5，傌二進四後取勝著法相同。

第 4 局（圖 218）

著法：紅先勝

傌二進三	將 5 平 6
炮六進三	士 4 退 5

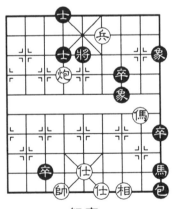

黑方

圖 218

紅方

傌三進二！	將6平5[1]
炮六平五	士5退6
傌二退三	將5平6
兵四平五[2]	士6進5
傌三進二	將6退1
炮五平一	馬9進7
炮一退一	

注釋：

[1]如將6退1，則炮六平一紅速勝。

[2]兵坐「花心」，妙招！控制黑將不能進中路，以下形成傌後炮殺局。

第5局（圖219）

著法：紅先勝

傌八進六！	將6平5
炮八進三	士5退4
傌六退四	將5進1
傌四退六	將5平4[1]
炮八退五	將4進1[2]
炮八平六	將4平5
傌六進七	將5平4
傌七退八	將4退1
傌八退六	將4平5
兵三平四	將5退1
傌六進四	士4進5

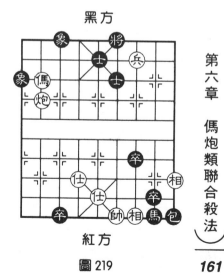

黑方

圖219

紅方

兵四平五

注釋：

①如改走將5進1，則傌六進七、將5平4、炮八退八、將4退1，炮八平六、將4平5，兵三平四紅勝。

②如改走士4進5，則炮八平六、士5進4，兵三平四、將4退1，傌六退五、將4平5，傌五進四、士4退5，兵四平五紅勝。

第6局（圖220）

著法：紅先勝

炮九進三①	象3進1
傌八進七	將5平4
傌七退九	將4平5②
傌九進七	將5平4
炮九退四	將4進1
炮九平六	士5進4
兵六進一！	將4平5
兵六平五	將5平6
傌七退六	士6進5
炮六平四	

黑方

紅方

圖220

注釋：

①先沉底將軍破象，正著！如改走傌八進七、將5平4，炮九退一、將4進1，炮九平六、士5進4，兵六進一、將4平5，黑有雙象聯防，紅無殺法，黑勝。

②如改走馬8進7，則傌九進八、象5退3，傌八退七、將4進1，傌七退五紅勝。

象棋基本殺法

162

第7局（圖221）

著法：紅先勝

傌九退七	將5平6
炮五平四	將6進1
兵三進一①	將6退1
馬七退六	將6平5
兵三平四	卒6平5②
帥五平四③	包1平4
炮四平五	後卒平6
傌六進四④	包4退8⑤
兵四進一	將5平6
炮五平四	

黑方

紅方

圖221

注釋：

①正著！如改走傌七退六、士5進4，紅無殺法，黑勝。

②如改走士5進4，炮四平五、士4進5，傌六進四，妙！伏兵四進一殺，黑方無解，紅勝。

③如帥五進一、包1平4，炮四平五、馬1進3（馬1退3，帥五退一、包4退4，傌六進四絕殺紅勝），帥五退一、包4退4，傌六進四、馬3退4，帥五平四、包4退2（馬4退5，傌四進二絕殺紅勝），炮五進一、馬4退5，兵四平五、將5平6，炮五平四、馬5退6，傌四進二殺，紅勝。

④妙！暗伏殺機，取勝關鍵。

⑤如包４退６，則兵四平五、將５平６，傌四進二，紅勝。

第8局（圖222）

著法：紅先勝

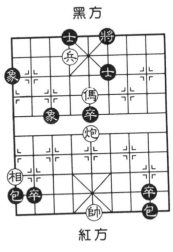

黑方

紅方

圖222

傌五進三	將６進１
炮五平四	士６退５
傌三退四	士５進６
傌四退二	士６退５
傌二進三	將６退１
傌三退五	將６進１
傌五退三！	將６退１
兵六進一！	象３退５
傌三進四	士５進６
傌四退六	士６退５
傌六進五！	將６進１
傌五退六！	將６退１
傌六進四	士５進６
兵六平五！	將６進１
傌四進六	

紅方借炮使傌，掃除障礙露帥助攻，步步作殺，著法緊湊，最終以底兵助戰一舉破城。

第9局（圖223）

著法：紅先勝

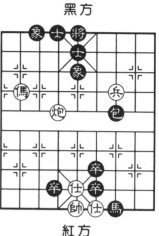

黑方

紅方

圖223

傌八進七	將5平6
炮六平四	將6進1
兵三平四	士5進6
傌七退六	將6退1
兵四進一	將6平5
傌六進七	將5進1
炮四平五	象5進3①
傌七退六	將5退1
兵四進一	包7退3
傌六進五！	象3進5
傌五退七！	象5退3
兵四平五	將5平6
傌七進六②	包7進2
炮五進一	馬7退8
兵五平四	將6平5
傌六退五	

注釋：

①如將5平4，則傌七退六、士4進5，炮五平六、士5進4，傌六進八、將4平5，炮六平五、象5退7，傌八進七、將5平4，兵四進一絕殺，紅勝。

②借將調位，傌踩底士，入局佳著！

第10局（圖224）

著法：紅先勝

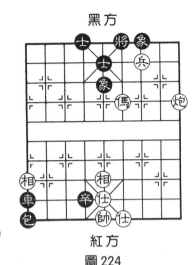

黑方

紅方

圖224

兵三平二①	士5進4②
炮一進三	將6進1
兵二平三	將6進1
傌四退三！	象5進7
炮一退六！	將6平5
傌三進五	將5退1
炮一進五！	將5進1③
傌五進三	將5平6
炮一退五	車1平2
傌三退五	將6平5
炮一平五	

注釋：

①提綱挈領的關鍵著法，由此巧妙地配合傌炮展開了攻勢。

②黑另有兩種變化：（甲）象5進3，炮一進三、象7進5，兵二進一、將6進1，傌四進二、將6進1，炮一退二紅勝。（乙）士5進6，炮一進三、將6進1，傌四進六、車1平2，兵二平三、將6平5，炮一退一紅勝。

③如將5退1，則傌五進六、將5平6，兵三平四紅勝。

象棋基本殺法

166

傌炮類殺法練習

第一局

黑方

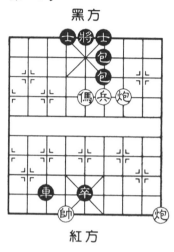

紅方

圖 225

第二局

黑方

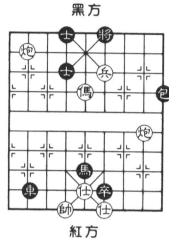

紅方

圖 226

第三局

黑方

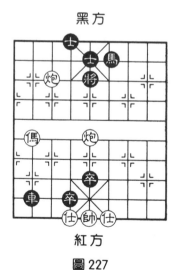

紅方

圖 227

第四局

黑方

紅方

圖 228

第五局　　　　　　　　　　第六局

黑方　　　　　　　　　　　黑方

圖229　　　　　　　　　　圖230

第七局　　　　　　　　　　第八局

黑方　　　　　　　　　　　黑方

紅方　　　　　　　　　　　紅方

圖231　　　　　　　　　　圖232

第九局

黑方

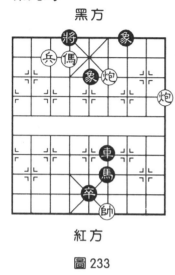

紅方

圖 233

第十局

黑方

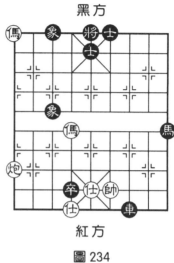

紅方

圖 234

第十一局

黑方

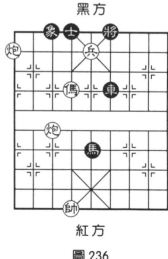

紅方

圖 235

第十二局

黑方

紅方

圖 236

169

第十三局

黑方

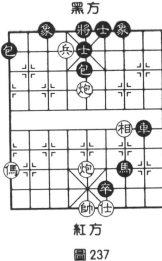

紅方

圖 237

第十四局

黑方

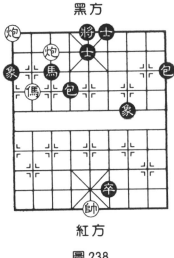

紅方

圖 238

第十五局

黑方

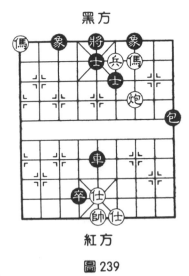

紅方

圖 239

第十六局

黑方

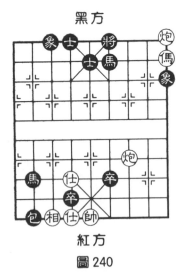

紅方

圖 240

第七章　俥傌類聯合殺法

本章介紹三種類型的組合殺法，即俥傌殺法、俥傌兵殺法、俥雙傌殺法。

第一節　俥馬殺法

> 「俥（車）能四方指顧，傌（馬）有八面威風。」俥與傌聯合進攻，一般稱做「俥傌冷著」。所謂「冷著」者，即殺法精彩，令對方防不勝防之意。

俥傌聯合的攻殺技巧，是象棋實戰中重要的基本功。掌握俥傌殺法的戰術要領，對提高棋藝，必將大有裨益。

第1局（圖241）

著法：紅先勝

傌五進六[①]	象1退3
俥八進五	將5平4
傌六退七	象7進5

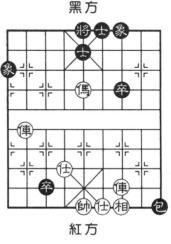

黑方

圖241

紅方

傌七進五	包 9 退 6
俥八平七	將 4 進 1
俥七退一	將 4 退 1
俥七退四！	將 4 進 1
俥七平六	士 5 進 4
傌五進四	將 4 退 1
俥六進三	

注釋：

①如改走傌五進四，則將 5 平 4，俥八進五、將 4 進 1，傌四退五、象 7 進 5，傌五退六、包 9 退 6，黑方優勢。又如傌五退七或進七，黑象 7 進 5，紅無攻勢，黑勝勢。

第 2 局 （圖 242）

著法：紅先勝

傌八進七	將 5 平 6
俥二進二	將 6 進 1
俥二平四	將 6 平 5
俥四平六	車 2 進 1
帥六進一	車 2 退 8①
傌七退六	將 5 退 1
傌六退四②	將 5 平 6
傌四進三	車 2 平 7
俥六進五	將 6 進 1
俥六退一	將 6 退 1
俥六平三	

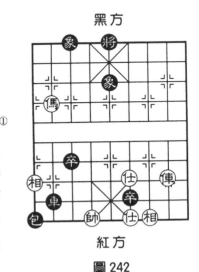

黑方

紅方

圖 242

注釋：

①如改走將 5 平 6，殺法雷同。

②好棋！以退為進，以下紅方勝定。

第 3 局（圖 243）

著法：紅先勝

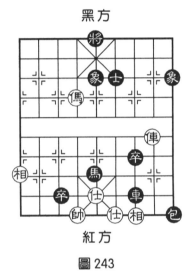

黑方

圖 243

紅方

傌六進七	將 5 平 6
傌七退五	將 6 平 5①
傌五進七	將 5 平 6
俥二進五	將 6 進 1
俥二退一	將 6 退 1
傌七退五	將 6 平 5
俥二平四！	馬 5 退 4②
傌五進七	將 5 平 4
俥四退一	將 4 進 1
俥四進一	將 4 退 1
俥四退四	將 4 進 1
俥四平六	將 4 平 5
俥六進四	將 5 退 1
俥六平四	

注釋：

①如士 6 退 5，俥二進五、將 6 進 1，傌五退三、將 6 進 1，俥二退二紅勝。

②如卒 3 平 4，帥六進一、馬 5 退 3，帥六退一、馬 3 退 4，傌五進七，以下紅取勝著法亦同。

第 4 局（圖 244）

著法：紅先勝

俥一退一	將 5 退 1
傌二退四！	將 5 平 4
俥一退二	將 4 進 1
俥一平六	將 4 平 5
俥六平七	將 5 平 6
傌四進二	將 6 平 5
俥七進二	將 5 退 1
傌二退四	將 5 平 4[1]
俥七退一[2]	將 4 進 1
俥七平五	卒 3 進 1
俥五進一	將 4 進 1
俥五平六	

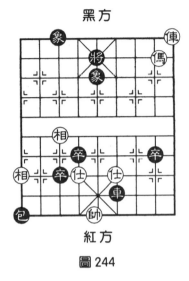

黑方

紅方

圖 244

注釋：

①如改走將 5 平 6，紅俥七平五勝定。

②好棋！退俥作殺，是「俥傌冷著」獲勝要點。以下俥破中象，一舉獲勝。

第5局（圖245）

著法：紅先勝

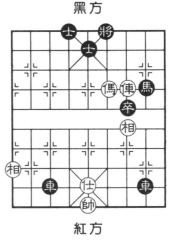

黑方

圖245

紅方

俥三進三	將6進1
馬四進二	將6進1
俥三退二	將6退1
俥三退一①	將6進1
俥三平四	將6平5
俥四平五	將5平4②
傌二退四！	車8平6③
仕五進四④	車3平4
俥五平六	

注釋：

①正著！如貪吃改走俥三退二去卒，則將6進1，俥三進二、將6退1，俥三退一、將6進1，俥三平四、將6平5，俥四平五、將5平4，傌二退四、馬8進7踩相解殺還殺，妙！以下紅無殺法，黑勝。

②如將5平6，仕五退四借帥殺，紅勝。

③另有三種走法均負：（甲）馬8退7，俥五平六、將4平5，傌四進三、將5平6，俥六平四紅勝。（乙）車3平5，俥五退五解將還將得雙車，紅勝。（丙）將4退1，俥五平六、士5進4，俥六進一紅勝。

④揚仕遮俥露帥，精妙！至此，紅方勝定。

第6局（圖246）

這是一則「俥傌冷著」的典型殺法。較為充分地體現了俥傌聯合攻殺的戰術技巧，初學者可以細細體會。

著法：紅先勝

俥二進九	將6進1
傌四進二	將6進1
俥二退一	象5退7[①]
俥二平四[②]	將6平5
俥四退四	士5退6[③]
俥四平五	將5平6
傌二退三	將6退1
傌三進五！	將6進1[④]
俥五平二	將6平5
傌五進七	將5平4[⑤]
傌七退六	將4退1[⑥]
傌六進四	士4進5
俥二平六	士5進4
俥六進三	

黑方

紅方

圖246

注釋：

①如改走象5進3，則俥二平三（伏俥三退一、將6退1，俥三退一、將6進1，傌二進三、將6平5，俥三進一、士5進6，俥三平四殺）、將6平5，俥三退四、士5進6，傌二退四、將5退1，俥三進四、將5進1，俥三平六！士6退5，俥六退四、將5平6，俥六平四絕殺，紅勝。

②如改走俥二平三，則象7進9，紅無殺招，黑方反

勝。

③如附圖，黑另有兩種應法均負，試演如下：

（甲）象7進9，俥二進四！士5退6，俥四平五、將5平6，俥四進六，絕殺，紅勝。

（乙）士5進6，俥四平五、將5平4，俥五平八！將4平5，（如丙：將4退1，俥八進四、將4進1，俥二退四、將4平5，俥八平六，以下同本注釋勝法；又如丁：士4進5，俥八平六、將4平5，俥二退四絕殺，紅勝），俥二退四、將5退1，俥八進四、將5進1，俥八平六、士6退5，俥六退四、將5平6，俥六平四，紅勝。

④將6平5，俥五進三雙照將，可連殺紅勝。又如象3進5，俥五平四、將6平5，俥五進三、將5退1，俥四進五紅勝。

⑤如改走將5平6，俥七進六絕殺，紅勝。又如改走士4進5，則俥七退六，將5平4，俥二平六絕殺，紅勝。

⑥如改走士4進5，則俥六進四、將4平5，俥四進三、將5平6，俥二平四，紅勝。

第二節　俥馬兵殺法

俥、馬、兵三個兵種聯合作戰，具有較強的攻堅能力。進攻時一般用兵摧毀對方士象，然後用「俥馬冷著」將死對方；或者棄馬破士，以俥兵殘棋攻殺入局；亦可用三子合力攻堅，一舉圍攻取勝。

俥傌兵聯合作戰的殺法，變化精彩，實用性強，是歷來棋手們著力研究的課題。

第1局（圖247）

著法：紅先勝

俥八平七	將4進1
俥七退一	將4退1
俥七進一	將4進1
俥七平六！	士5退4
傌七進八	

本局黑方車馬卒借將力伏絕殺之勢。紅方利用先行之利，大膽底線棄俥，以傌兵夾擊悶殺取勝。

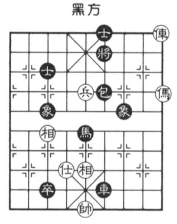

黑方

紅方

圖247

第2局（圖248）

著法：紅先勝

俥一退一	將6進1
傌一進二	將6退1
傌二退三	將6進1
俥一平四！	包6退2
兵五進一！	象3退5
傌三退五	

是局紅方運用堵塞戰術，連棄俥兵，形成孤傌巧殺，構思別致。

黑方

紅方

圖248

第3局（圖249）

著法：紅先勝

俥二進六	象5退7
俥二平三	士5退6
傌五進六	將5進1
俥三退一	將5進1
傌六退五	馬1退2①
俥三平六	士6進5
兵六進一	卒3進1
兵六進一	士5進4
傌五進三	將5平6
俥六平四	

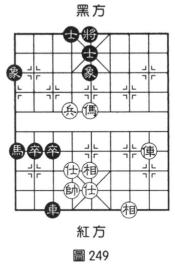

黑方

紅方

圖249

注釋：

①如改走馬2退4，則俥六退七、卒3進1，俥六平五、將5平6，俥五進二，紅勝。

第4局（圖250）

著法：紅先勝

俥八進九	將4進1
傌三進五	炮8退6
兵六進一！①	士5進4
俥八平五	士4退5②
傌五進七	將4進1

黑方

紅方

圖250

俥五平八	包8平5
仕五進四	包5退1
俥八退一	卒6平5
帥五進一	卒3平4
帥五退一	車7退1
俥八平六	

注釋：

①如改走俥八平五，則包8平5獻包還殺，兵六平五，卒3平4再伏殺，傌五進七、將4進1，仕五進六、卒4進1，帥五平六、車7平4，帥六平五、車4進2殺，黑勝。

②如改走包8平5，則帥五平六絕殺，紅勝。

第5局（圖251）

著法：紅先勝

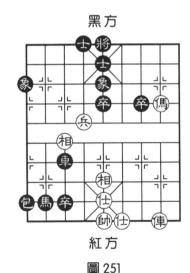

黑方

傌二進三	將5平6
傌三退五	包1退5
兵六進一	卒5進1
兵六進一	車3平7
俥二進四	包2平6①
相五進三②	包6退1
傌五退四！	車7平1
俥二進五	將6進1
傌四進三	包6進4
傌三退五	將6進1
俥二退二	

紅方

圖251

注釋：

①如改走卒 5 進 1，則相五進三、車 7 退 1，俥二平三、包 1 進 6，俥三退一黑方無殺著，紅方勝定。

②飛相巧著，紅方針對黑方左翼空虛的弱點，由此展開俥傌聯合攻殺。

第 6 局（圖 252）

著法：紅先勝

傌三進四	將 5 平 4①
俥八進六	象 5 退 3②
俥八平七	將 4 進 1
兵五平六	卒 7 平 6③
俥七退一	將 4 退 1
兵六進一	將 4 平 5
兵六進一	卒 9 平 8
俥七進一	士 5 退 4
俥七平六	

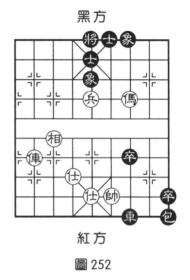

黑方

圖 252

紅方

注釋：

①如士 5 進 6，則兵五進一、士 6 進 5，俥八進六、士 5 退 4，俥八平六紅勝。

②如將 4 進 1，則兵五平六、卒 9 平 8，兵六進一！將 4 進1，俥八平六紅勝。

③如卒 9 平 8，則兵六進一、將 4 進 1，俥七平六、將 4 平 5，傌四退三殺，紅勝。

第7局（圖253）

著法：紅先勝

俥二進五	將6進1①
傌四進二	將6進1
俥二退一	象5進3
傌二退三	將6平5
俥二退一	士5進6
傌三進四	將5平4②
兵八平七	象3退5
俥二進一	象5進7③
兵七平六	將4平5
傌四進三	士4進5
俥二平五	

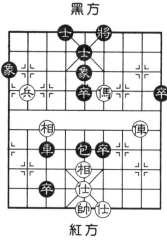

黑方

圖253

紅方

注釋：

①如改走象5退7，則俥二平三、將6進1，傌四進二、將6進1，俥三退二、將6退1，俥三退一、將6進1，傌二進三紅速勝。

②如改走將5退1，則俥二進一、將5進1，傌四進三、將5平4，兵八平七絕殺，紅勝。

③無奈之著，如士4進5，則俥二平五亦紅勝。

第8局（圖254）

著法：紅先勝

兵七平六	士5退4

傌三進五	士6進5①
俥八平二	前包退7②
傌五進六！	卒6平5③
俥二進五	象5退7
俥二平三	士5退6
兵六平七	將5進1
俥三平四！	將5進1④
傌六退五	將5退1⑤
帥五平四	車3平8
俥四退一	將5進1
傌五進七	將5平4
俥四退五	

黑方

圖254

紅方

注釋：

①如改走前包退7，傌五進六！黑無解著。又如改走象5退7，俥八平五紅可速勝。

②如改走車3進1，則俥二進五、象5退7，傌五進四、將5平6，傌四進二、將6進1，傌二退三、將6進1，俥二退二，紅方連殺勝。又如改走象7退9，則傌五進四、將5平6，俥二平四、前包退7，傌四退二、士5進6，傌二進四、前包平6，俥四進三以下連殺，紅勝。

③如車3退2，則俥二進五、士5退6，兵六平七、將5進1，俥二退一紅勝。又如改走象7退9，則俥二進五、象9退7，俥二平三！象5退7，兵六平五！將5平6，兵五平四紅勝。

④如象7退5，帥五平四紅勝。

⑤如卒5平4，帥五平四，黑難解救。

第三節　俥雙傌殺法

俥雙傌聯合作戰，通常以俥立高處四方策應，傌借俥威「臥槽」、「掛角」；或借傌使俥，組合運用「釣魚傌」、「側面虎」、「拔簧傌」等作殺手段，迫其主將處於被攻狀態，再以「俥傌冷著」攻殺入局。

第1局 （圖255）

著法：紅先勝

傌三進四①	包8進1
相一退三	卒6進1②
俥三退七	卒6平7
傌四進三	將5平6
傌三退五	將6平5③
傌五進三	將5平6
傌三退四！	將6平5④
傌四進六	

黑方

紅方

圖255

注釋：

①正著！如改走傌三進二，則包8退7，黑方可捨車求和，紅方難勝。

②黑方如車7退7去車，紅恰好形成「雙傌飲泉」殺法。又如改走卒6平7，傌三進一速殺，紅勝。

③如改走將6進1，傌五退三殺，紅勝。

④如將6進1，傌四進二殺，紅勝。

第2局（圖256）

著法：紅先勝

黑方

俥四進二	將4退1①
俥四進一	將4進1
傌六進八	將4平5
傌三退四	將5進1
俥四平五	將5平6②
傌八進六③	士4退5④
俥五平四	將6平5
傌六退七	

圖256

紅方

注釋：

①如士4退5，則俥四平五、將4退1，俥五進一、將4進1，傌六進八、將4進1，俥五平六紅勝。

②如士4退5，則俥五退一、將5平6，傌八退六紅勝。

③如傌八退六、將6退1，傌四進六、象7退5，紅方無殺，黑勝。

④如將6退1，俥五平四紅勝。

第3局（圖257）

著法：紅先勝

俥七進三	士5退4[1]
傌八進六[2]	將5進1
傌六退四	將5平6
傌四進二	將6平5
傌九進七	將5進1
傌七進六	將5退1
傌二退四	將5退1
傌六退五！	象1退3
傌五進七	

注釋：

①如象1退3吃俥，則傌八進七臥槽殺，紅勝。

②如誤走俥七平六，紅方無殺，反為黑勝。

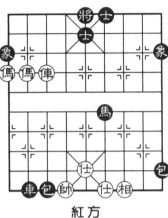

黑方

紅方

圖257

第4局（圖258）

著法：紅先勝

俥二進三	將6退1
傌四進三	將6平5
俥二平四	馬1退2[1]
傌八進六	馬2進4
傌六退五	士5進6[2]

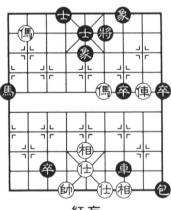

黑方

紅方

圖258

偶五進七	馬4退3③
俥四退一	將5進1④
俥四平七	將5平6
俥七進一	將6進1
偶三退四	車7平5
偶四進六	將6平5
俥七退一	

注釋：

①如馬1退3獻馬，則偶八進六、馬3進4（馬3退4，俥四平五、將5平4，俥五平六、將4平5，俥六進一紅勝），俥四平五、將5平4，偶三退五紅勝。

②如將5平4，則俥四進一、將4進1，偶五退七、將4進1，俥四平六、士5退4，偶三進四、車7平5，偶七進八紅勝。

③如將5平4，則俥四退一、將4進1，俥四退一絕殺，紅勝。

④如馬3進5，則俥四進一紅勝。

第5局（圖259）

著法：紅先勝

前偶進三	將5平4
偶三退五	包4退1①
偶二進三！	車9退5②
偶三退五	馬8退6

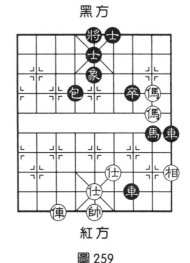

黑方

圖259

紅方

第七章 俥偶類聯合殺法

後傌進七	將4進1
傌七進八	將4退1
俥七進九	將4進1
俥七平五	

注釋：

①如包4平5，則仕五退四，紅勝。

②只此一著。否則紅方有俥七進九、將4進1，傌三進四、士5退6，俥七退一妙殺。

第6局（圖260）

著法：紅先勝

俥三進二	將6進1
傌六進五	象3退5
俥三退一	將6退1①
傌五進三	車8退6②
俥三進一	將6進1
傌八進六！	將6進1
傌三退四！	馬3退5
傌四進二③	車8進1
俥三退二	

黑方

紅方

圖260

注釋：

①如改走將6進1，則俥三退五、將6退1，傌八進六、士5退4，俥三平四、將6平5，傌五進三、將5平4，俥四平六紅勝。

②如將6平5，俥三進一！象5退7，傌八退六紅勝。

③紅方俥雙傌三子均獻「虎口」，構成絕妙殺局。

俥傌類殺法練習

第一局

黑方

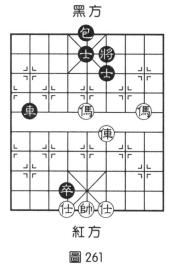

紅方

圖261

第二局

黑方

紅方

圖262

第三局

黑方

紅方

圖263

第四局

黑方

紅方

圖264

第七章　俥傌類聯合殺法

189

第五局

黑方

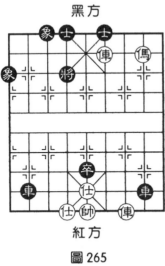

紅方

圖 265

第六局

黑方

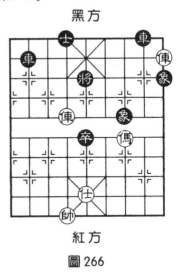

紅方

圖 266

第七局

黑方

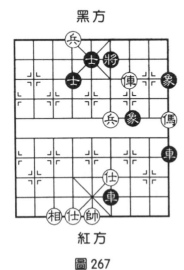

紅方

圖 267

第八局

黑方

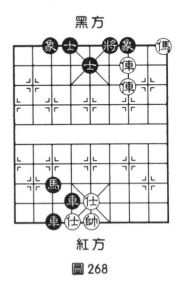

紅方

圖 268

第九局

黑方

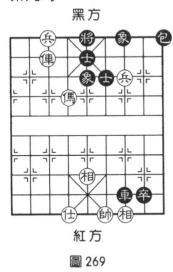

紅方

圖269

第十局

黑方

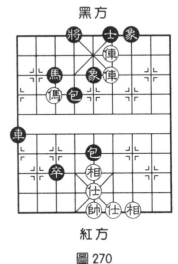

紅方

圖270

第十一局

黑方

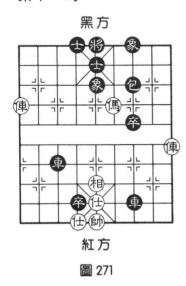

紅方

圖271

第十二局

黑方

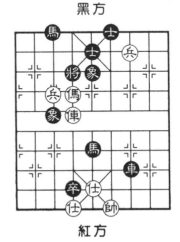

紅方

圖272

第十三局

黑方

紅方

圖 273

第十四局

黑方

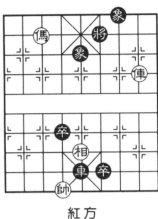

紅方

圖 274

第十五局

黑方

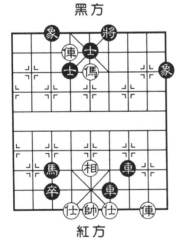

紅方

圖 275

第十六局

黑方

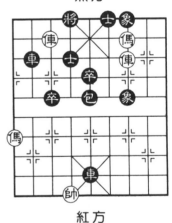

紅方

圖 276

第八章　俥炮類聯合殺法

本章介紹三種類型的組合殺法，即俥炮殺法、俥炮兵殺法和俥雙炮殺法。

第一節　俥炮殺法

俥炮（車包）是象棋兵種中的「遠程武器」，行動起來機動靈活。俥炮配合可構成凌厲的攻勢。進攻時一般用炮牽制對方防守子力，用俥「作殺」攻堅，著名殺法「鐵門栓」「海底撈月」等，是俥炮聯攻的典型戰例。

第1局（圖277）

著法：紅先勝

俥七平二	將5平6
炮七進六！	車4退7
俥二進二	將6進1

俥二退一！　　　將 6 進 1
俥二退二　　　　將 6 退 1
俥二平四

　　紅方俥炮兵分兩路，頓挫有
致，合力攻將，取勝著法乾淨俐
落。

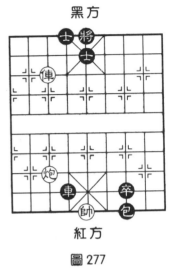

黑方

紅方

圖 277

第 2 局（圖 278）

著法：紅先勝

俥六平四　　　士 5 進 6
俥四平五！　　士 6 退 5
仕五進四！　　士 5 進 6
俥五進七　　　象 3 退 5
俥五退二　　　車 3 退 6
俥五進一！　　車 3 平 5
仕四退五

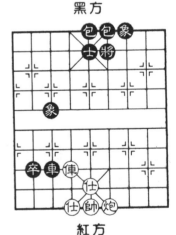

黑方

紅方

圖 278

　　紅方俥炮聯攻，解將還將，
充分發揮仕、帥的作用，巧化險
情，大膽獻俥，最終妙借黑士，
悶宮獲勝。

象棋基本殺法

第3局（圖279）

著法：紅先勝

炮二進四！	將4進1
相五退七！	卒4平5
俥一平六	將4平5
俥六平五	將5平6
俥五退一	馬7進6
俥五平四	將6退1
俥四進三	士5進6
俥四進一！	將6進1
炮二退七	

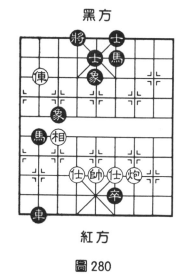

黑方

圖279

紅方

是局紅方俥炮聯合攻殺，緊扣戰機，以帥助戰，毅然棄俥，構成單炮巧殺。

第4局（圖280）

著法：紅先勝

炮三進七	將4進1
俥八進一	將4進1
俥八退二	將4退1
炮三退一	將4退1
俥八進三①	象5退3②
俥八平七	將4進1
俥七退一	將4進1
俥七退三	馬6進5
俥七平六	將4平5

黑方

圖280

紅方

俥六平五	將 5 平 6
俥五平四③	將 6 平 5
俥四進一④	將 5 平 4
俥四平五	馬 2 進 3
俥五平六	

注釋：

①如改走俥八進二、車 2 平 7，紅無殺法，黑勝。

②如將 4 進 1，則俥八退一、將 4 進 1，俥八退二紅速勝。

③如改走俥五進一、將 6 退 1，炮三平五打士後，亦可使「對面笑」殺法取勝。

④調位捉馬，不給黑將脫離險地的機會，著法緊湊，紅方勝局已定。

第 5 局（圖 281）

著法：紅先勝

炮五平四！	將 6 進 1
俥五進一	將 6 退 1
俥五進一	將 6 進 1
俥五平一①	車 9 平 7
俥一退三②	包 6 平 2
炮四退二	包 2 退 7
俥一平四	包 2 平 6
炮四進三	車 7 退 7
炮四平六	車 7 平 6
俥四進一！	將 6 進 1

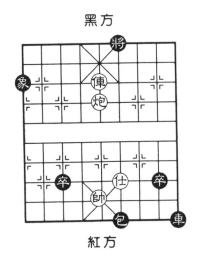

黑方

紅方

圖 281

炮六退七③　　　卒 8 平 7

炮六平四

注釋：

①佳著！取勝的正確途徑。如改走俥五退三、包 6 平 5
打俥，黑方勝勢。

②巧著！此時紅俥位置比在中路好得多，其中微妙之處
可以細細體會。

③對俥後，紅方恰巧構成「對面笑」殺法。

第 6 局（圖 282）

著法：紅先勝

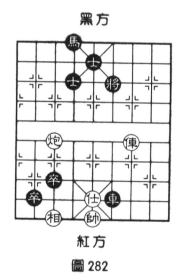

圖 282

紅方

炮七進四①	將 6 平 5
俥三平五	將 5 平 6
仕五進四！	車 6 退 1
俥五平三！	士 5 退 6
俥三進三	將 6 退 1
俥三進一	將 6 進 1
炮七平四②	車 6 平 8
俥三退四	車 8 平 5
相七進五	將 6 退 1
俥三進四	將 6 進 1
俥三退一	將 6 退 1
俥三平六	士 6 進 5
俥六進一③	

注釋：

①控制黑將，好棋！如先走仕五進四、將 6 退 1，紅無

進攻手段。

②妙棋！「海底撈月」本局取勝關鍵著法。

③至此，黑方無法抵禦紅俥的殺勢，紅勝。

第二節　俥炮兵殺法

俥炮兵三個兵種聯合的作戰能力很強。進攻時，通常先用炮牽制對方士象，再用俥兵配合攻殺；或用炮轟士，以棄兵殘局入局；還可以棄兵殺象，形成俥炮聯攻的殺勢。

俥炮兵聯合攻殺戰術技巧，在實戰中運用廣泛，有較高的實用價值。

第1局（圖283）

著法：紅先勝

俥一進四	士5退6
炮三進三	士6進5
炮三退六！	士5退6
兵五進一！	將5進1
炮三平五	將5平6

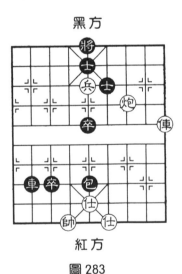

黑方

紅方

圖283

俥一退一

　　紅方借俥使炮，妙獻中兵，有驚無險，殺法精巧，耐人尋味。

第2局（圖284）

著法：紅先勝

俥二進四①	士5退6
炮三進三	士6進5
炮三退二②	士5退6
兵四進一	將5平4
兵四平五	將4進1
俥二退一	包6退2
俥二平四	

注釋：

　　①如誤走俥二平三吃馬，黑可包6平2要殺得俥勝。

　　②借將選位，取勝關鍵著法。

第3局（圖285）

著法：紅先勝

俥九平六	士5進4
炮九平六	士4退5
炮六平二！	士5進4
帥五平六！	車8進2
俥六平八	士4進5

黑方

圖284

黑方

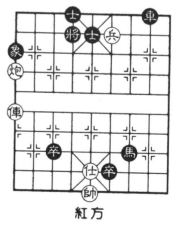

紅方

圖285

第八章　俥炮類聯合殺法

199

炮二平六

紅方借俥使炮，抽將攔車解殺，借帥助攻，著法簡練，殺勢緊湊，值得借鑒。

第4局（圖286）

黑方

著法：紅先勝

俥三平八①	象5進7
炮九進七	象3進5
俥八進一	將4進1
炮九退一！	包8平1
俥八平五②	士4退5
兵七進一	將4進1
俥五平八	車8平4
俥八退二	

注釋：

紅方

圖286

①正著！形成三子歸邊的殺勢。如改走炮九平三打馬或兵七平六吃士均無殺法，黑方可勝。

②紅方棄炮攻殺，卓具膽識。此著俥坐中宮，是俥兵殘棋的常用手段。至此，黑方敗局已定。

第5局（圖287）

著法：紅先勝

兵五進一	將4退1
兵五進一	將4退1
炮一平六①	象7進9②

兵五平四！	將4進1
炮六退五③	象9進7
俥五進七	卒6平5
俥五退八	車4平5
帥五進一④	象7退5
炮六退二	象5進3
炮六平五	將4退1
兵四平五	象3退1
相三進五	象1退3
相五進七	象3進1
炮五平七	

黑方

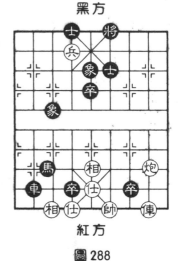

紅方

圖287

注釋：

①獻炮遮將，妙著！這是俥炮攻守戰術的一種技巧。

②如改走車4退6，則兵五進一再俥五進六殺，紅勝。

③如誤走俥五進七，則卒6平5，俥五退八，車4平5，帥五進一，將4進1，和局。

④至此，形成炮、兵、相必勝單象的實用殘棋。

第6局（圖288）

著法：紅先勝

炮二平四	士6退5
炮四進六！	將6平5①

黑方

紅方

圖288

俥二進九　　　士5退6
炮四平一　　　象5退7
俥二平三　　　士4進5
炮一進一　　　士5進6
炮一平四　　　士6退5
炮四退五　　　士5退6
炮四平五　　　象3退5
俥三平四

注釋：

①如改走士5進6，則俥二進九、將6進1，俥二退二、士4進5，俥二進一、將6退1，兵六平五絕殺，紅勝。

第7局 (圖289)

著法：紅先勝

炮五進五！　　將5平6
炮五平九　　　士6退5①
兵七進一　　　車3退7②
兵七平六　　　馬2退4
炮九平六　　　車3平4
俥三平四　　　士5進6
俥四進三　　　車4平6
兵六平五

黑方

圖289

紅方

注釋：

①如改走士4退5，仍兵七進一，車3退7，兵七平六、車3平1，兵六平五、將6平5，俥三進五，紅勝。

②如改走士5進6，兵七平六借中師做殺，紅勝。

第8局（圖290）

著法：紅先勝

黑方

兵六進一①	將4平5
兵六進一②	將5平6③
炮八平四	士6退5
俥一平四	士5進6
俥四平五	士6退5
帥六平五④	包9平6⑤
兵六平五！	士4進5
俥五進二	將6退1
俥五進一	將6進1
俥五退三	包6退5
俥五平四	

圖290

紅方

注釋：

①如俥一平五、卒3進1，帥六平五、車1平4，黑方勝勢。

②也可改走俥一平五，以下象7進5（如將5平6，炮八平四、士6退5，兵六平五、將6退1，兵五平四、將6平5，炮四平七，絕殺紅勝），兵六平五、將5退1，兵五平四、士4進5，兵四進一、卒3進1，帥六平五、車1平4，俥五進二、將5平4，俥五進一、將4進1，兵四平五、將4進1，俥五平六紅勝。

③如將5退1，則炮八進四、士4進5，兵六進一妙殺，紅勝。

④進帥伏殺：俥五平四、士5進6，兵六平五、士4進5，俥四平五紅勝。

⑤如改走將6退1，俥五平四、將6平5，炮四平七絕殺，紅勝。

第三節　俥雙炮殺法

俥雙炮聯合是較為理想的子力配備。由於三子同屬遠距離作戰的「快速部隊」，故較之俥雙馬組合的成殺局型為多。

俥雙炮聯合攻殺，調動靈活，著法凶悍，殺法銳利，是棋手們喜用的組合之一。

第1局（圖291）

著法：紅先勝

俥七進一	將5退1
炮九進三	士4進5
俥七進一	士5退4
俥七退三①	士4進5
俥七進三	士5退4
俥七退二	士4進5

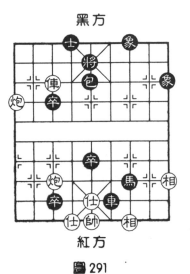

黑方

紅方

圖291

俥七平五②	將5平4
俥五進一	卒3平4
炮七進七	

注釋：

①借炮使俥，抽卒除障，為七路炮參戰做好准備。

②好棋！解殺還殺，勝局已定。

第2局（圖292）

著法：紅先勝

俥五進四①	將5平4
炮三進七	將4進1
炮三退一	士5進6②
俥五平四	車4平6③
炮二進六	將4退1
俥四平六	將4平5
俥六進一④	士6進5
俥六平五	將5平4
炮三進一	車3進5
炮二進一	

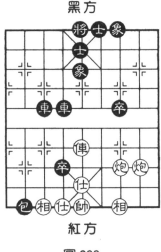

黑方

圖292

紅方

注釋：

①這是俥雙炮聯攻的常用戰術手段。俗話說：「缺象怕炮攻。」本局紅方大膽棄俥殺象，由此展開凌厲的攻勢。

②如士5進4，俥五進二絕殺，紅方速勝。

③如改走將4平5，則炮二進六、將5退1，俥四進一，以下殺法基本相同。

④控制將的活動，至此紅方勝定。

第3局（圖293）

著法：紅先勝

俥七進五	將5進1
俥七退一	將5進1
俥七退一！	將5退1
炮八進五[1]	包9退1
仕五進四	將5平6
炮九退一！	象7退5
俥七平六！	包5進2[2]
帥六平五	將6平5
帥五平六	車2退1
帥六退一！	包9平4
炮八進一	將5退1
俥六進一[3]	

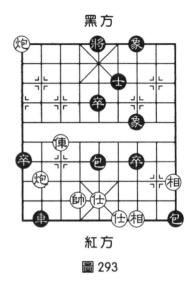

黑方

圖293

紅方

注釋：

①紅方俥炮同線，恰到好處，伏有「夾俥炮」殺。

②棄包解殺，無奈！如車退7咬炮，則俥六平八，黑雙包缺士，難以守和。

③黑方子力呆滯，無法阻擋紅炮九進一，再重炮殺的攻勢，紅勝定。

第4局（圖294）

著法：紅先勝

俥四平六	士5進4
俥六平三	士4退5

象棋基本殺法

206

俥三平六	士5進4
俥六平一①	士4退5
炮一進二！	將4退1
俥一平六	將4平5
炮六平二！	車2退1
帥五退一	車2平8
俥六平八②	象1退3
俥八進四	包9退6
俥八平七	

注釋：

①卓有膽識！使邊炮能發揮作用。

②紅方巧妙地用雙炮牽制住黑方雙車包，使其無用武之地，至此紅方勝定。

黑方

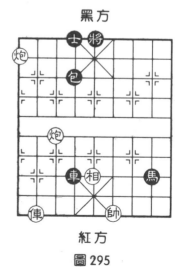

紅方

圖294

第5局（圖295）

著法：紅先勝

炮七進五	將5進1
俥八進八	將5進1①
炮九退一	包4退1②
俥八退一	將5退1
俥八平六！	車4平1③
炮七退一	將5退1
俥六平五	士4進5
俥五進一	將5平4

黑方

紅方

圖295

炮九平六

注釋：

①如包 4 退 1 墊將，紅俥八退六抽車勝。

②退包擋俥是解救紅方炮七退二的唯一著法。

③如改走車 4 退 5，則炮七退一、將 5 退 1，炮九進二、士 4 進 5，炮七進一重炮殺，紅勝。

第 6 局（圖 296）

著法：紅先勝

俥三進六	將 6 進 1
俥三退一	將 6 退 1
炮四進五！	士 6 進 5①
俥三進一	將 6 退 1
炮四進一！	將 6 平 5②
炮一進二	士 5 進 6
炮四平二	車 5 進 1
仕六進五	車 4 平 5
帥四進一	包 2 退 2
相三進五	後卒平 4
炮二進一	

黑方

紅方

圖 296

注釋：

①如改走包 2 退 8，炮一進一紅速勝。又如改走將 6 平 5，則俥三進一、將 5 退 1，炮一進二、士 6 進 5，炮四進二悶殺，紅勝。

②如士 5 進 6，紅方殺法與原著法基本相同。

俥炮類殺法練習

第一局

黑方

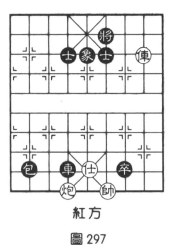

紅方

圖297

第二局

黑方

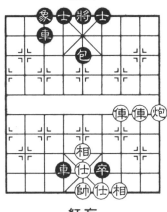

紅方

圖298

第三局

黑方

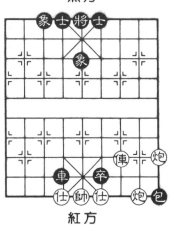

紅方

圖299

第四局

黑方

紅方

圖300

第五局

黑方

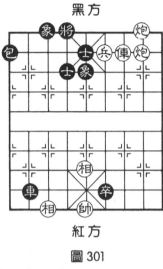

紅方

圖 301

第六局

黑方

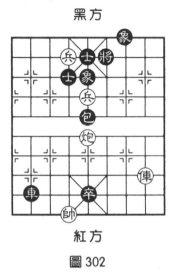

紅方

圖 302

第七局

黑方

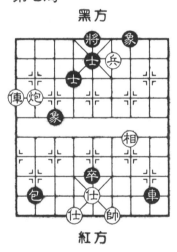

紅方

圖 303

第八局

黑方

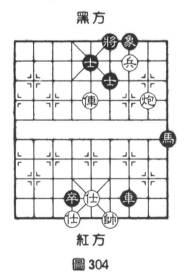

紅方

圖 304

象棋基本殺法

第九局

黑方

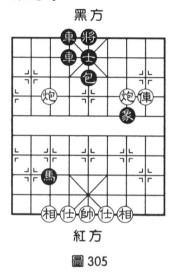

圖 305

第十局

黑方

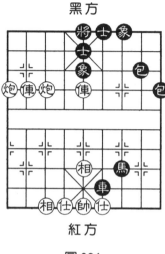

紅方

圖 306

第十一局

黑方

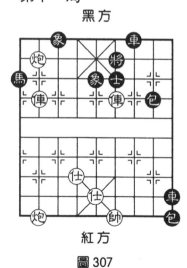

紅方

圖 307

第十二局

黑方

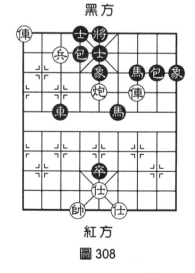

紅方

圖 308

第十三局

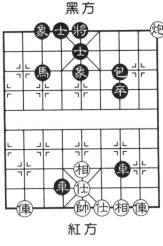

紅方

圖 309

第十四局

黑方

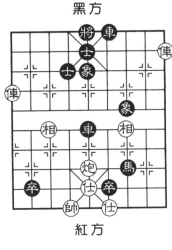

紅方

圖 310

第十五局

黑方

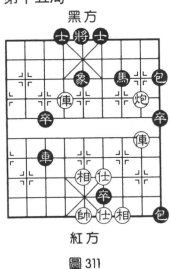

紅方

圖 311

第十六局

黑方

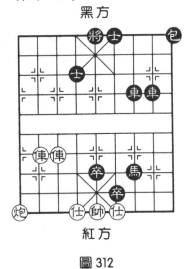

紅方

圖 312

象棋基本殺法

212

第九章　俥傌炮類聯合殺法

本章介紹兩種類型的組合殺法：俥傌炮殺法和俥傌炮兵殺法。

第一節　俥馬炮殺法

俥傌炮（車馬包）聯合攻殺的能力極強。進攻時通常先用炮牽制對方中路或底線的防守子力，再用俥傌配合作殺；或用傌「臥槽」「掛角」使其主將位置不佳，然後用俥炮配合攻殺入局。俥傌炮三個強子聯合作戰，就子力而言，由於兵種配備各具特點，組合使用比較適宜，一般較優於俥雙傌或俥雙炮。

第1局（圖313）

著法：紅先勝

俥四進六	士5退6
炮二進四	士6進5
傌三進四	車7退5
傌四退五！	士5退6
傌五進三	將5進1
炮二退一	

是局紅方面臨危局，卻胸有成竹，突出奇手，大膽棄俥，借帥助攻，形成傌後炮巧殺，可謂獨具匠心。

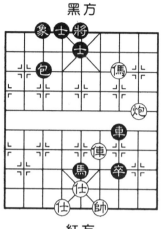

黑方

紅方

圖313

第2局（圖314）

著法：紅先勝

俥八進五	將4進1
俥八退一①	將4退1
炮二退一	士5進6
傌一退三	士6進5
俥八平六②	將4進1
傌三退四	

注釋：

①紅方進俥打將頓挫，非常重要，否則不能入局。

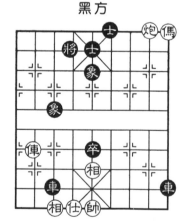

黑方

紅方

圖314

②妙著！這是俥與傌炮分翼合擊的一種典型攻殺手段。

第3局（圖315）

著法：紅先勝

傌四進六	後車平4
俥四進一	將5進1
傌六退四	將5進1
俥四平五	士4進5
俥五退一！	車4平5
傌四退六	將5平4
炮九平六	

紅方利用先行之利，借帥助攻，大膽棄俥，終以傌後炮巧殺獲勝。

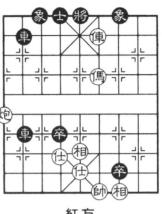

黑方

紅方

圖315

第4局（圖316）

著法：紅先勝

炮九平六①	包4進5
傌七退六	士5進4
傌六進四②	士4退5
傌四進六③	將4進1
炮六退三	包4平5
仕五進六！	

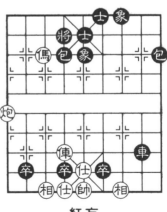

黑方

紅方

圖316

注釋：

①石破天驚，有膽有識！如紅方改走俥六平二吃車則中圈套，試演如下：俥六平二、包4進7！偶七進八、將4退1，炮九進五、象5退3，偶八退七、將4進1，俥二平六（無奈！如偶七退五則包9平5黑勝）包4退2，仕五進六、包9進7，相三進一、包9平3伏卒6平5暗殺手段，黑勝。

②借炮使偶，控制黑將，好棋！

③虎口餵偶，單炮擒將，構思奇特，妙趣橫生。

第5局（圖317）

著法：紅先勝

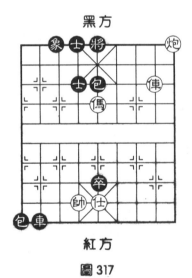

黑方

紅方

圖317

俥二進二	將5進1
俥二退一	將5退1
偶五進三	包5平6
偶三進二	包6退2
偶二退四	將5進1
偶四退二！	將5進1
炮一退二	包6進2
偶二退四	包6退2
俥二退一	包6進2
俥二平四！	將5退1
俥四平六	將5平6
偶四進二	將6平5
偶二進三	將5平6

俥六平四

紅方俥傌炮三子互借威力，圍攻九宮，一氣呵成奪城獲勝，充分展示了聯合攻殺的戰術技巧。

第 6 局（圖 318）

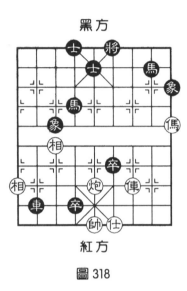

黑方

圖 318

紅方

著法：紅先勝

俥三進七	將 6 進 1
傌一進二	將 6 進 1
炮五平四！	卒 6 平 5①
俥三退二	將 6 退 1
俥三退四	將 6 進 1
俥三平四！	將 6 平 5②
俥四平五	將 5 平 4
炮四平六	馬 4 進 5
傌二退四！	將 4 退 1③
俥五平六	士 5 進 4
俥六進四	

注釋：

①如卒 6 進 1，則俥三退二、將 6 退 1，俥三進一、將6進1，俥三平四紅勝。

②如馬 4 進 6，則俥四進二、將 6 平 5，俥四平五、將5平 6，傌二退四、卒 5 平 6，傌四退六、卒 6 平 5，俥五平四紅勝。

③如將 4 平 5，則俥五進一、將 5 平 6，炮六平四紅勝。

第 7 局（圖 319）

著法：紅先勝

俥一進二①	士 4 進 5
傌三進四！	士 5 退 6②
傌四退二	將 4 退 1
俥一平八	士 6 進 5③
俥八進一	將 4 進 1
炮一進三	士 5 進 6
傌二進四	士 6 退 5
傌四退五	

黑方

紅方

圖 319

注釋：

①如改走傌三進四、卒 2 進 1，紅無連殺手段，反為黑勝。

②如改走將 4 退 1，俥一進一、將 4 進 1，傌四退五、象 7 退 5，炮一平六悶宮殺。又如改走士 5 進 6，傌四退二、將 4 退 1（士 6 退 5，傌二退三踩象，亦紅勝），傌二退三、象 1 退 3，俥一進一、將 4 進 1，俥一平五、士 6 退 5，傌三進五紅勝。

③如改走象 7 退 5，則傌二進四、士 6 進 5，俥八平五、炮 1 退 1，俥五退一、將 4 進 1，炮一進三紅勝。

第 8 局（圖 320）

著法：紅先勝

俥二進七	將 6 進 1①

俥二退一	將6退1
炮九進二	象5退3②
傌六進五	馬6退8③
炮九退一！	將6平5④
傌五退六	將5平6⑤
俥二進一	將6進1
傌六進七	士4進5
傌七退五	士5進4
俥二退一	將6進1
傌五進六	包9退4
俥二平四	

黑方

紅方

圖320

注釋：

①如象5退7，則俥二平三、將6進1，俥三退一、將6退1（將6進1，傌六進八抽車紅勝），炮九進二、車3退4，傌六進五、車3平1，傌五退三、車1進2，俥三進一、將6進1，俥三平四紅勝。

②如改走車3退4，則傌六進五、車3平1，傌五退三殺，紅勝。

③如改走車3平7，則傌五進七絕殺，紅勝。

④如改走馬8退9，則傌五退三、將6平5，炮九進一紅勝。

⑤如馬8退7，則傌六進七、車3退3，俥二平七紅得子勝。

第9局（圖321）

著法：紅先勝

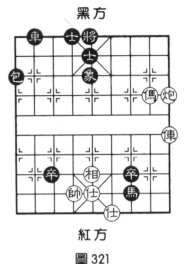

圖 321

紅方

傌二進三	將5平6
俥一平四	士5進6
炮一平四	士6退5
炮四平八！	士5進6
傌三退五	將6進1①
俥四平三	將6平5②
傌五進七！	將5平6
俥三進四	將6退1
傌七退五	士6退5③
俥三進一	將6進1
傌五退三	包1平7
俥三退二	車2進3
俥三進一	將6進1
俥三平四	

注釋：

①如改走將6平5，則炮八平五、士4進5，傌五進七、將5平6，炮五平四殺，紅勝。

②如士6退5，則俥三進四、將6進1，俥三退一、將6退1，傌五退三紅勝定。

③如士4進5，則俥三進一、將6進1，炮八平四紅勝。

第10局（圖322）

著法：紅先勝

傌四進二	象5退7①
炮八退一	士4退5
傌二退三	將6平5
俥二退一	士5進6
傌三進四！	將5退1②
傌四進三	將5退1
傌三退四	將5進1③
傌四退六！	將5平6④
俥二退一！	士4進5
俥二進二	將6退1
傌六進五	將6平5
炮八進二	象3進5
傌五進七	

注釋：

①如包5平6，則炮八退一、包6退3，俥二平四、包6退2，傌二退三紅勝。

②如改走將5平4，則俥四退六、象3進5，傌六退八！將4退1，俥二進一、士4進5，傌八進七絕殺，紅勝。

③如將5平6，則俥四進六、士4進5，炮八進一、卒3平4，俥二進二、將6進1，傌六退五、將6進1，俥二退二紅勝。

④如將5平4，則俥二進一、將4進1，傌六退八絕殺，紅勝。

第二節　俥傌炮兵殺法

俥傌炮兵（車馬包卒）四個棋子聯合作戰，兵種齊全，威力最強，是象棋入局殺法的最佳子力配備。由於該四子聯合作戰的規模龐大，其成殺機會相應較多。進攻時根據局勢需要可大膽採用棄子戰術，而且棄子後仍可保留俥傌炮、俥炮兵、俥傌兵、傌炮兵等良好的子力組合，進而攻殺入局。

俥傌炮兵聯合攻殺的戰術技巧，形式多樣，內涵豐富，初學者需要很好地領會和掌握。

第1局（圖323）

圖323

著法：紅先勝

俥五進五①	將6進1
兵二平三	將6進1
俥五退二②	象3進5
傌八退六！	士4進5
炮九進三！	象5進3
傌六退八！	象3退1
傌八退六	

紅方

注釋：

①如改走俥五平四、馬8進6，紅無後續手段，黑勝。

②妙著！棄俥為傌炮聯攻成殺創造了條件。

第2局（圖324）

著法：紅先勝

黑方

俥七進一①	將4進1
傌八退七	將4進1
俥七退二	將4退1
俥七平八！②	將4退1
傌七進八！	將4進1③
俥八平六！④	士5進4
炮五平六	士4退5
傌八退六⑤	將4進1
炮六退五	

紅方

圖324

注釋：

①如俥七平五，則車2退8還將，黑勝。

②好棋！遮住車路，使傌發揮威力。

③如將4平5，則傌八退六再炮五平六，以傌後炮殺。

④⑤棄俥、餵傌，乃本局精華所在。

第3局（圖325）

著法：紅先勝

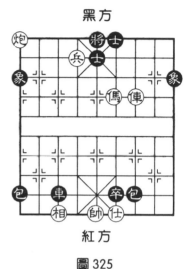

黑方

圖325

兵六平五①	士6進5②
傌四進六	將5平4
傌六進七③	包1退8
俥三平六	將4平5
傌七退六	將5平4
傌六進八	將4平5
俥六進三	

注釋：

①棄兵好棋！為傌投入戰鬥打開道路。

②如改走將5平4，則兵五進一、將4進1，俥三進二、士6進5，俥三平五殺。

③再棄一炮，又為俥傌聯攻成殺，起到決定性作用。

第4局（圖326）

著法：紅先勝

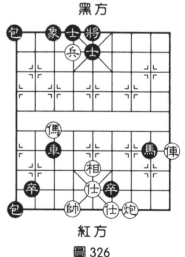

黑方

圖326

俥一進六	士5退6
炮三進九	士6進5
炮三退四	士5退6
兵六平五①	將5進1
傌七進六	將5退1②

炮三進四	士6進5
炮三退二③	士5退6
傌六進四	將5進1
俥一退一	

注釋：

①妙著！取勝關鍵。

②如將5平4，則炮三平六傌後炮殺。

③借俥使炮，再次頓挫控位，構成巧殺。

第5局（圖327）

著法：紅先勝

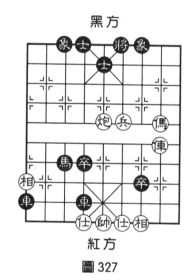

圖327

傌二進三	將6進1
俥二進四	將6進1
兵四進一	將6平5
傌三退五	將5平4
傌五退七	將4退1
傌七進八	將4進1
傌八進七	將4退1
傌七退八	將4進1
俥二退一	象7進5
炮五平九！	車4進1
帥五平六	車1退1
帥六平五！	車1進2
帥五進一	卒4平5
兵四平五	卒7平6
俥二平五	

本局紅方俥傌炮兵四個兵種合力攻堅，迫使黑將「繞宮一周」，疲於奔命，最終以俥兵奪象攻殺入局。

第6局（圖328）

著法：紅先勝

傌二進三！	將5平4[1]
俥八進九	將4進1
傌三進五！	包8退6
傌五退七	將4進1
兵四進一	

注釋：

[1] 如改走車7退5，則炮九平三紅方得俥勝定。

黑方

圖328

第7局（圖329）

著法：紅先勝

傌二進三	將5平4
炮二平六	士4退5
兵五平六	士5進4
兵六平七	士4退5
俥二進四[1]	將4進1
俥二平六	士5進4
俥六平八	士4退5
俥八進二	將4退1

黑方

圖329

俥八退一！	車 3 進 1[2]
兵七平六	士 5 進 4
俥八平六	車 3 平 4
俥六進一	

注釋：

①紅方借將橫兵攔車解殺，同時搶先伸俥叫殺，顯示了各子配合連消帶打的用子技巧。

②如將 4 進 1，則俥八平六、將 4 進 1，兵七平六，紅方速勝。

第 8 局（圖 330）

著法：紅先勝

俥一平六	將 4 平 5
傌二進一！	包 2 平 7
相三退一	前卒平 5
仕六退五	包 7 退 1[1]
仕五進四	卒 6 平 7
炮一平三[2]	車 2 平 4
帥六平五！	卒 7 平 8
相一進三[3]	車 4 退 4
兵七平六	士 6 進 5
傌一進三	將 5 平 6
炮三平四	

黑方

紅方

圖 330

注釋：

①如改走車 2 平 4，則仕五進六、車 4 進 2，俥六退六、

馬6進4，兵七平六，紅勝。

　　②獻炮伏殺，好棋。

　　③緊湊有力，弈來十分精彩。

第9局（圖331）

著法：紅先勝

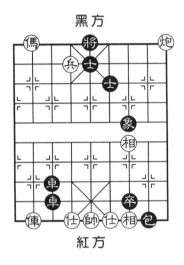

黑方

圖331

傌八退七	將5平6①
俥八進九	將6進1②
傌七退五	象7退5
俥八平二③	卒7平8
傌五進三！	後車退7④
炮一退七⑤	士5進4⑥
炮一平四	士6退5
傌三退四	士5進6
傌四退二！	士6退5
傌二進三	將6進1
傌三退四	

注釋：

　　①如改走後車退5，則俥八進九、後車退2，炮一平七、將5平6，炮七退一、將6進1，兵六平五殺，紅勝。

　　②如士5退4，俥八平六、將6進1，傌七退五、象7退5，傌五進三紅勝定。

　　③如改走傌五進三，則後車平8，以下變化複雜，紅方亦可取勝。

　　④如改走前車平6，則俥二退一、包8退8，傌三進二

象棋基本殺法

殺，紅勝。

⑤妙著！此時退炮要殺，使紅俥擺脫了困境。

⑥如改走前車平6，則俥二平七紅得車勝。又如改走後車進7，俥二平一絕殺，紅勝。

第10局（圖332）

著法：紅先勝

黑方

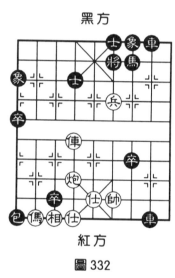

圖332

紅方

兵四進一	將6平5
兵四進一	將5平4①
俥六平二！	士4退5
傌八進七！	將4退1②
俥二平六！	將4平5
炮六平五	士5進6③
傌七進五	士6進5
傌五進四	士5進4
傌四進五	士6退5
兵四進一！	將5平4
俥六進三	

注釋：

①如將5退1，則俥六平五、士4退5，兵四進一、將5平4，俥五平六，紅速勝。

②如後車進5，則傌七進六、士5進4，傌六進七雙將殺，紅勝。又如改走後車進2，則傌七進六、後車平4，傌六進五、車4平5，俥二平六、士5進4，俥六進三、將4進1，傌五退六紅勝。

③如士 5 進 4，則俥六平五、將 5 平 4，炮五平六、士 4 退5，傌七進六、士 5 進 4（將 4 平 5，兵四進一殺），傌六 進七、士 4 退5，傌七進八、將 4 進 1，俥五平六、士 5 進 4，俥六進三，紅勝。

俥傌炮類殺法練習

第一局

黑方

紅方

圖333

第二局

黑方

紅方

圖334

第三局

黑方

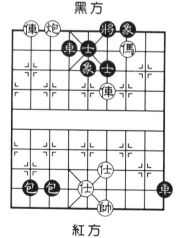

紅方

圖335

第四局

黑方

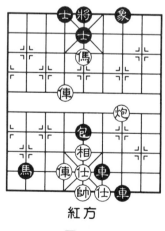

紅方

圖336

第五局

黑方

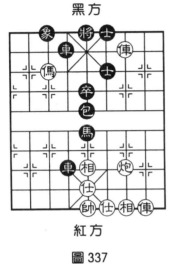

紅方

圖 337

第六局

黑方

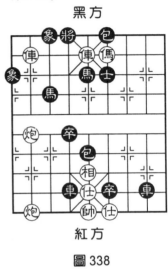

紅方

圖 338

第七局

黑方

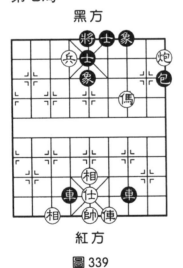

紅方

圖 339

第八局

黑方

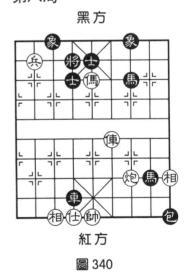

紅方

圖 340

第九局

黑方

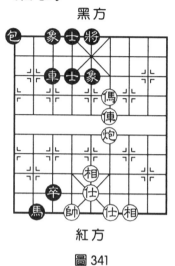

圖341

第十局

黑方

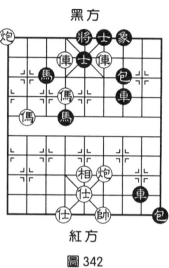

紅方

圖342

第十一局

黑方

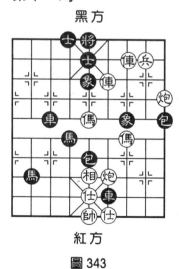

紅方

圖343

第十二局

黑方

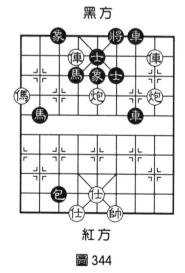

紅方

圖344

第十三局

黑方

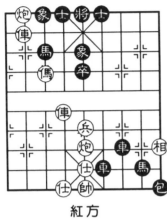

紅方

圖 345

第十四局

黑方

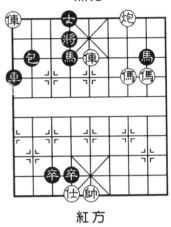

紅方

圖 346

第十五局

黑方

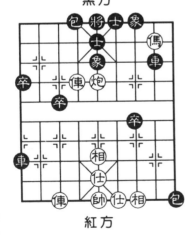

紅方

圖 347

第十六局

黑方

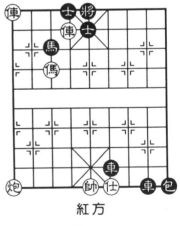

紅方

圖 348

象棋基本殺法

附　錄

殺法練習答案

【馬　類】

第 1 局　紅先勝（圖 151）

| 兵八平七 | 將 4 退 1 | 兵七進一 | 將 4 進 1 |
| 兵四平五 | 象 7 退 5 | 傌二進四 | |

第 2 局　紅先勝（圖 152）

兵三進一	將 6 退 1	兵三進一	將 6 退 1
傌一進二	車 8 平 9	傌二退三	車 9 進 1
兵三進一			

第 3 局　紅先勝（圖 153）

傌七進六	卒 7 平 6	兵二平三	將 6 退 1
傌六退五	馬 4 進 5	兵三進一	將 6 進 1
傌五退三			

第 4 局　紅先勝（圖 154）

| 兵七進一 | 將 4 退 1 | 兵七平六 | 將 4 平 5 |
| 傌七進八 | 馬 8 進 7 | 兵六進一 | 士 5 退 4 |

傌八退六

第5局　紅先勝（圖155）

兵七進一	將4退1	兵七進一	將4退1
傌六進七	馬8退7	兵七進一	將4平5
傌七進九	馬7退5	傌九進七	

第6局　紅先勝（圖156）

相五進七	士6退5	兵四進一	象7退5
兵七進一	象5退3	傌七進八	將4進1
兵四平五	包4平5	傌八退七	

第7局　紅先勝（圖157）

傌七進六	車6退2	兵七進一	車6進2
兵七平六	車6退2	兵六平五	車6進2
兵五進一	士5退4	傌四進六	車9平8
兵五進一			

第8局　紅先勝（圖158）

兵四平五	將4進1	傌九進八	士4退5
傌八進七	將4進1	傌七進八	將4退1
兵八平七	卒4平5	帥五進一	包9平3
相七退九	包3退3	兵七平六	士5進4
傌八退七			

【炮　類】

第 1 局　紅先勝（圖 175）

| 兵七平六 | 將 5 平 6 | 後兵平五 | 車 3 平 5 |
| 兵六平五 | 士 6 進 5 | 炮五平四 | |

第 2 局　紅先勝（圖 176）

兵五進一	將 4 進 1	炮二平六	士 4 退 5
炮六退三	士 5 進 4	兵四平五	士 6 進 5
仕六退五			

第 3 局　紅先勝（圖 177）

炮七平四	士 6 退 5	炮四平五	士 5 進 6
兵四平五	將 5 平 6	兵六進一	包 5 退 5
兵六平五	將 6 進 1	炮五平四	

第 4 局　紅先勝（圖 178）

炮五平六	士 5 進 4	兵五平六	士 6 退 5
兵六平五	士 5 進 4	兵五平六	包 5 進 4
兵六進一	將 4 平 5	炮六平五	

第 5 局　紅先勝（圖 179）

炮五平六	包 5 平 4	炮六進三	卒 3 平 4
仕六退五	卒 4 進 1	帥六進一	將 4 退 1
兵五進一	卒 4 進 1	仕五進六	

第 6 局　紅先勝（圖 180）

兵四進一	將 6 退 1	兵四進一	將 6 平 5
後炮平五	象 5 進 7	兵四平五	將 5 平 4
炮一平六	士 4 退 5	炮五平六	

第 7 局　紅先勝（圖 181）

仕五進四	車 9 平 8	炮二平八	卒 3 平 2
炮八平九	包 4 平 3	炮九進八	包 3 退 8
兵四平五	將 5 平 6	炮一平四	

第 8 局　紅先勝（圖 182）

兵二平三	將 6 平 5	後兵平四	士 4 進 5
炮三平五	士 5 進 4	兵三平四	將 5 平 4
後兵平五	士 6 退 5	兵四平五	將 4 進 1
炮五平六			

【俥　　類】

第 1 局　紅先勝（圖 199）

俥一進六	將 4 進 1	兵五進一	士 4 退 5
俥二平六	士 5 進 4	俥六進四	將 4 進 1
俥一平六			

第 2 局　紅先勝（圖 200）

前俥進一	將 4 進 1	後俥進一	將 4 進 1
前俥平六	將 4 平 5	兵三平四	將 5 平 6

俥六退二

第 3 局　紅先勝（圖 201）

俥二進一	士 5 退 6	俥二平四	將 5 進 1
俥四退一	將 5 進 1	俥四退一	將 5 退 1
兵三進一	將 5 退 1	俥四進二	

第 4 局　紅先勝（圖 202）

俥二平四	士 5 進 6	帥五平四	士 4 退 5
俥四平五	車 3 退 1	兵六平五	將 6 退 1
俥五平四	車 3 退 4	俥四平三	

第 5 局　紅先勝（圖 203）

兵五進一	將 5 平 6	兵五平四	將 6 平 5
兵四平五	將 5 平 4	俥七進五	將 4 退 1
俥七進一	將 4 進 1	兵八平七	

第 6 局　紅先勝（圖 204）

俥八進一	士 5 退 4	俥八平六	將 5 平 4
俥二平六	將 4 平 5	俥六進一	將 5 進 1
兵七平六	將 5 平 6	兵四進一	將 6 進 1
俥六平四			

第 7 局　紅先勝（圖 205）

| 相五進七 | 將 5 平 4 | 兵四進一 | 將 4 進 1 |
| 俥四平六 | 士 5 進 4 | 俥六平八 | 士 4 退 5 |

俥八進二　　　　將4退1　　　　兵四平五　　　　將4平5

俥八進一

第8局　紅先勝（圖206）

兵三進一　　　　將6退1　　　　兵三進一　　　　將6退1

兵三平四　　　　將6平5　　　　兵七平六　　　　將5平4

俥一進一　　　　將4進1　　　　兵四平五　　　　將4進1

俥一平六　　　　車3平4　　　　俥六退一

【傌炮類】

第1局　紅先勝（圖225）

炮三進三　　　　將5進1　　　　炮一進八　　　　後包進2

傌五進四　　　　將5進1　　　　炮三退二

第2局　紅先勝（圖226）

兵四進一　　　　將6平5　　　　炮二平五　　　　士4進5

兵四進一　　　　將5平4　　　　傌五進七　　　　將4進1

傌七進八　　　　將4退1　　　　兵四平五

第3局　紅先勝（圖227）

傌八進六　　　　將5平6　　　　炮五進三　　　　士5進4

炮五進二　　　　士4退5　　　　傌六進五　　　　士5進4

傌五退四　　　　士4退5　　　　傌四進二

第4局　紅先勝（圖228）

傌二進四　　　　將4平5　　　　後傌退六　　　　將5平4

傌六進八	將4平5	傌八進七	將5平4
傌四退五	將4退1	傌五進七	將4退1
前傌退五	將4平5	炮八平五	

第5局　紅先勝（圖229）

後傌進三	將6進1	傌三進二	馬9退7
傌一退三	將6退1	傌三進二	將6進1
炮一退一			

第6局　紅先勝（圖230）

兵六進一	將4平5	兵六進一	將5平6
兵二平三	象5退7	兵六平五	將6進1
炮五平四	車8平6	傌二進三	

第7局　紅先勝（圖231）

兵七進一	將4退1	傌三進四	士5退6
兵七進一	將4退1	炮一進二	士6進5
兵四進一	象5退7	兵四平三	士5退6
兵三平四	包5退7	兵四平五	

第8局　紅先勝（圖232）

傌七進五	將4退1	傌五進七	將4進1
傌三進五	卒6平5	仕六退五	包6退8
炮二退一	包6進1	傌五進七	

第9局　紅先勝（圖233）

炮一進三	象7進9	傌六進四	象5退7
兵七平六	將4平5	傌四退三	象7進5
炮四進二	象9退7	炮四退三	象7進9
兵六平五	將5平4	傌三進四	象5退7
傌四退六	象7進5	炮四平六	

第10局　紅先勝（圖234）

傌九退七	將5平4	炮九平六	士5進4
傌六進四	士4退5	傌四進六	士5進4
傌六進四	士4退5	傌七退六	士5進4
傌六退八	士4退5	傌八進七	

第11局　紅先勝（圖235）

傌六進八	士5退4	前傌退七	士4進5
傌八進七	將5平4	前傌退九	將4進1
傌七退五	將4進1	傌五退七	將4退1
傌九進八			

第12局　紅先勝（圖236）

兵五進一	將6平5	傌六進七	將5平6
炮七進五	士4進5	傌七進五	士5退4
傌五退六	士4進5	炮九進一	

第13局　紅先勝（圖237）

帥五平六	包1退1	後炮平八	包1平2

傌九進八	包 2 平 1	傌八進七	包 1 平 2
傌七進八	包 2 平 1	傌八退六	車 8 平 7
兵六進一	將 5 平 4	炮五平六	

第 14 局　　紅先勝（圖 238）

炮七進一	馬 3 退 2	傌八進六	將 5 平 4
傌六進八	將 4 平 5	炮七退二	馬 2 進 4
炮九平六	包 4 退 3	炮七進二	

第 15 局　　紅先勝（圖 239）

兵四進一	將 5 平 4	炮三進三	將 4 進 1
傌九退八	將 4 進 1	傌三退四	車 5 退 3
傌八進七	將 4 退 1	傌七退八	將 4 進 1
炮三退二			

第 16 局　　紅先勝（圖 240）

傌一進三	馬 6 退 8	傌三退四	馬 8 進 6
炮三進六	馬 6 退 8	傌四進二	將 6 平 5
炮三退二	馬 8 進 6	炮一平四	卒 4 進 1
帥五進一	卒 6 進 1	帥五進一	象 3 進 5
炮三進二			

【俥傌類】

第 1 局　　紅先勝（圖 261）

| 俥四進三 | 士 5 進 6 | 傌五進三 | 將 6 退 1 |

傌二進三　　　　將 6 進 1　　　　前傌進二　　　　將 6 退 1

傌三進二

第 2 局　　紅先勝（圖 262）

傌八進七　　　　將 4 進 1　　　　兵四平五　　　　士 6 進 5

傌七進八　　　　將 4 進 1　　　　俥二進三　　　　士 5 進 6

俥二平四

第 3 局　　紅先勝（圖 263）

俥五進一　　　　將 6 進 1　　　　俥五平四　　　　馬 7 退 6

傌六進五　　　　士 6 進 5　　　　俥八進一　　　　車 4 退 1

俥八平六

第 4 局　　紅先勝（圖 264）

兵四進一　　　　將 5 平 6　　　　俥七平四　　　　士 5 進 6

俥四進一　　　　將 6 平 5　　　　傌二進三　　　　將 5 進 1

俥四平五　　　　將 5 平 6　　　　兵三平四　　　　將 6 退 1

俥五進二

第 5 局　　紅先勝（圖 265）

俥三進七　　　　象 3 進 5　　　　俥三平五　　　　將 4 平 5

傌二退三　　　　將 5 平 4　　　　傌三退五　　　　將 4 平 5

傌五進七　　　　將 5 平 4　　　　俥四平六

第 6 局　　紅先勝（圖 266）

俥六平五　　　　將 5 平 6　　　　俥五平四　　　　將 6 平 5

| 俥四進二 | 將 5 平 6 | 傌三進五 | 將 6 平 5 |
| 傌五進三 | 將 5 平 6 | 俥一平四 | |

第 7 局　紅先勝（圖 267）

俥三平四	將 6 進 1	兵四進一	將 6 退 1
傌一進三	將 6 退 1	傌三進二	將 6 進 1
兵四進一	士 5 進 6	傌二退三	將 6 退 1
兵六平五			

第 8 局　紅先勝（圖 268）

前俥進一	將 6 進 1	後俥進一	將 6 進 1
後俥平四	將 6 退 1	傌一退二	將 6 進 1
俥三退二	將 6 退 1	俥三退一	將 6 進 1
傌二進三	將 6 退 1	俥三平四	士 5 進 6
俥四進一			

第 9 局　紅先勝（圖 269）

俥七平五	將 5 平 6	俥五平四	將 6 進 1
兵三平四	將 6 退 1	兵四進一	將 6 平 5
兵四平五			

第 10 局　紅先勝（圖 270）

前俥進一	將 4 進 1	後俥進一	將 4 進 1
前俥平六	馬 3 退 4	俥四平六	包 4 退 2
傌七退五			

第 11 局　　紅先勝（圖 271）

傌四進三	將 5 平 6	俥九平四	包 7 平 6
俥一平四	車 7 平 5	帥五平四	將 6 進 1
前俥進一	士 5 進 6	俥四進三	將 6 平 5
俥四進一	將 6 退 1	俥四平六	

第 12 局　　紅先勝（圖 272）

兵七進一	將 4 退 1	兵七進一	將 4 退 1
兵七平六	將 4 平 5	兵六平五	將 5 平 4
兵五平六	將 4 進 1	傌六進八	將 4 平 5
兵三平四	將 5 退 1	兵四進一	將 5 進 1
俥六進三			

第 13 局　　紅先勝（圖 273）

兵四進一	將 5 平 6	兵三平四	將 6 平 5
兵四平五	士 4 進 5	俥九進五	士 5 退 4
俥九平六			

第 14 局　　紅先勝（圖 274）

俥二進二	將 6 退 1	俥二退五	將 6 進 1
俥二平四	將 6 平 5	俥四平六	將 5 平 6
傌七退六	將 6 退 1	傌六退四	將 6 平 5
俥六進六	將 5 進 1	傌四進三	將 5 平 6
俥六平四			

第 15 局　紅先勝（圖 275）

相五進三	車 7 平 8	俥六進一	將 6 進 1
傌五退三	將 6 進 1	俥六平一	象 9 進 7
俥一退一	車 8 進 2	俥一平四	

第 16 局　紅先勝（圖 276）

俥七平八	車 2 平 1	俥三平四	士 6 進 5
傌三退五	象 7 退 5	俥八平五	車 1 進 4
俥四進二			

【俥炮類】

第 1 局　紅先勝（圖 297）

| 俥二平四 | 將 6 平 5 | 俥四平五 | 將 5 平 4 |
| 俥五平六 | 將 4 平 5 | 炮六平五 | |

第 2 局　紅先勝（圖 298）

炮一進五	士 6 進 5	俥二進五	士 5 退 6
俥二退一	士 6 進 5	俥三進五	士 5 退 6
俥二平五	士 4 進 5	俥三退一	

第 3 局　紅先勝（圖 299）

| 炮一進七 | 士 6 進 5 | 俥三進七 | 士 5 退 6 |
| 俥三退九 | 士 6 進 5 | 炮二進九 | |

第 4 局　紅先勝（圖 300）

俥二平五	將 5 平 4	俥五進三	將 4 進 1
炮二進七	將 4 進 1	俥五平六	包 1 平 4
俥六退一	將 4 平 5	炮三退二	士 6 退 5
炮二退一			

第 5 局　紅先勝（圖 301）

俥三進一	將 4 進 1	俥三平六	將 4 退 1
兵四進一	象 5 退 7	兵四平五	

第 6 局　紅先勝（圖 302）

俥二平四	士 5 進 6	俥四進五	將 6 進 1
兵五平四	將 6 退 1	炮五平四	包 5 平 6
兵四進一	將 6 退 1	兵四進一	將 6 平 5
兵四進一			

第 7 局　紅先勝（圖 303）

俥九進三	士 5 退 4	炮八進三	士 4 進 5
炮八退二	士 5 退 4	兵四進一	將 5 進 1
俥九退一			

第 8 局　紅先勝（圖 304）

兵三平四	將 6 平 5	炮二進三	象 7 進 9
俥五進二	士 6 退 5	兵四進一	

第 9 局　紅先勝（圖 305）

俥二進三	士 5 退 6	炮三進三	士 6 進 5
炮三平六	士 5 退 6	炮七進三	將 5 平 4
俥二平四	包 5 退 2	俥四平五	

第 10 局　紅先勝（圖 306）

俥八進三	士 5 退 4	炮七進三	士 4 進 5
炮七退二	士 5 退 4	俥五進一	象 7 進 5
炮九平五	士 6 進 5	炮七進二	

第 11 局　紅先勝（圖 307）

俥四進一	將 6 平 5	俥四進一	將 5 退 1
前炮進一	馬 1 退 2	俥四平五	將 5 進 1
俥八進二	將 5 退 1	炮八進九	

第 12 局　紅先勝（圖 308）

俥九平六	將 5 平 4	兵七平六	將 4 平 5
兵六進一	將 5 平 6	俥三平四	士 5 進 6
俥四進一	包 8 平 6	炮五平四	

第 13 局　紅先勝（圖 309）

俥二進九	士 5 退 6	俥八進八	士 4 進 5
俥二退一	象 5 退 7	俥二平四	將 5 平 4
俥八平五	馬 3 退 5	俥四進一	將 4 進 1
俥四平六			

第 14 局　　紅先勝（圖 310）

俥九進三	士 5 退 4	俥一平六	士 4 退 5
炮五平九	車 5 平 3	俥九平六	士 5 退 4
炮九進七	車 3 退 5	俥六進一	將 5 進 1
俥六退一			

第 15 局　　紅先勝（圖 311）

帥五平六	士 6 進 5	炮二平五	將 5 平 6
俥六進三	將 6 進 1	俥六平三	車 3 平 4
帥六平五	馬 7 進 5	俥三退一	將 6 退 1
俥二進五			

第 16 局　　紅先勝（圖 312）

俥七進六	將 5 進 1	俥七退一	將 5 進 1
炮九進七	士 4 退 5	俥八進四	士 5 進 4
俥八退五	士 4 退 5	俥七退一	士 5 進 4
俥七退一	士 4 退 5	俥八平五	將 5 平 6
俥五平四	車 7 平 6	俥七平四	車 8 平 6
俥四進四			

【俥傌炮類】

第 1 局　　紅先勝（圖 333）

| 俥七平四 | 馬 4 退 6 | 兵三進一 | 包 5 平 7 |
| 炮八進一 | 士 4 進 5 | 傌七進六 | |

第 2 局　紅先勝（圖 334）

俥三平四	將 6 平 5	兵六進一	包 4 退 4
炮九進一	包 4 進 1	傌七進六	將 5 平 4
俥四進一			

第 3 局　紅先勝（圖 335）

| 炮七退一 | 將 6 進 1 | 俥四進一 | 將 6 進 1 |
| 俥八平四 | 士 5 退 6 | 傌三退二 | |

第 4 局　紅先勝（圖 336）

前俥進四	士 5 退 4	俥六進八	將 5 進 1
俥六平五	將 5 平 6	傌五退三	將 6 進 1
俥五平四			

第 5 局　紅先勝（圖 337）

俥三平五	士 6 進 5	俥二進九	士 5 退 6
炮三進七	士 6 進 5	炮三平七	士 5 退 6
俥二平四	將 5 平 6	傌七進六	

第 6 局　紅先勝（圖 338）

俥八平六	馬 3 退 4	前炮進五	馬 4 退 2
俥五平八	將 4 平 5	炮八進九	馬 5 退 4
傌四退六			

第 7 局　紅先勝（圖 339）

| 兵六平五 | 將 5 進 1 | 俥四進八 | 將 5 退 1 |

俥四進一　　　　將 5 進 1　　　　俥四退一　　　　將 5 退 1
炮一進一

第 8 局　　紅先勝（圖 340）

兵八平七　　　　將 4 退 1　　　　俥四進五　　　　馬 7 退 6
兵七進一　　　　將 4 進 1　　　　炮三進六　　　　士 5 進 6
傌五進四

第 9 局　　紅先勝（圖 341）

傌四進三　　　　將 5 進 1　　　　俥四進三　　　　將 5 退 1
俥四退一　　　　將 5 進 1　　　　炮四平五　　　　象 5 進 7
傌三退五　　　　將 5 平 4　　　　俥四進一　　　　士 4 進 5
炮五平六

第 10 局　　紅先勝（圖 342）

俥六進一　　　　將 5 平 4　　　　傌八進七　　　　將 4 進 1
傌六進四　　　　馬 4 退 5　　　　傌七進八　　　　將 4 進 1
傌四退五　　　　車 7 平 5　　　　炮四進五　　　　士 5 進 6
俥四平六

象棋基本殺法

第 11 局　　紅先勝（圖 343）

俥四進二　　　　將 5 平 6　　　　俥三進一　　　　象 5 退 7
炮一進三　　　　象 7 進 5　　　　傌五進四　　　　車 6 退 1
傌四進三　　　　將 6 進 1　　　　前傌退二　　　　將 6 進 1
炮一退二　　　　象 7 退 9　　　　傌三進二

第 12 局　　紅先勝（圖 344）

俥二平四	將 6 平 5	俥六平五	士 6 退 5
俥四平五	將 5 平 4	傌九進七	馬 2 退 3
俥五平六	將 4 進 1	炮五平六	將 4 平 5
炮二平五			

第 13 局　　紅先勝（圖 345）

炮五進四	士 6 進 5	俥八平五	將 5 平 6
俥六進五	馬 3 退 4	俥五進一	將 6 進 1
俥五平四	將 6 退 1	傌七進六	將 6 進 1
炮八退一			

第 14 局　　紅先勝（圖 346）

俥九平六	將 4 退 1	傌三進四	馬 8 退 6
俥五進二	將 4 進 1	傌二進四	包 2 平 6
炮三退一	馬 6 退 4	俥五退一	

第 15 局　　紅先勝（圖 347）

俥七平六	包 4 進 9	傌二退四	車 8 平 6
帥五平六	車 1 進 2	帥六進一	包 9 退 1
仕五進四	車 1 退 1	帥六進一	包 9 平 4
俥六平八	車 6 進 4	俥八進三	

第 16 局　　紅先勝（圖 348）

| 俥九平六 | 馬 3 退 4 | 俥六平五 | 將 5 平 6 |
| 俥五進一 | 將 6 進 1 | 俥五平四 | 將 6 退 1 |

俥七進六　　　將6進1　　　炮九進八　　　馬4進2
俥六退五　　　將6進1　　　俥五退三

休閒保健叢書

1 瘦身保健按摩術

定價200元

2 顏面美容保健按摩術

定價200元

3 足部保健按摩術

定價200元

4 養生保健按摩術

定價260元

5 頭部穴道保健術

定價180元

6 健身醫療運動處方

定價230元

7 實用美容美體點穴術

定價350元

8 中外保健按摩技法全集+VCD

定價550元

9 中醫三補養生 神補 食補 藥補

定價300元

圍棋輕鬆學

1 圍棋六日通

定價160元

2 布局的對策

定價250元

3 定石的運用

定價280元

4 死活的要點

定價250元

5 中盤的妙手

定價300元

6 收官的技巧

定價250元

7 中國名手名局賞析

定價300元

8 日韓名手名局賞析

定價330元

9 圍棋石室藏機

定價250元

10 圍棋不傳之道

定價250元

11 圍棋出藍秘譜

定價350元

12 圍棋敲山震虎
定價280元

13 圍棋送佛歸殿

定價280元

象棋輕鬆學

1 象棋開局精要

定價280元

2 象棋中局薈萃

定價280元

3 象棋殘局精粹

定價280元

4 象棋精巧短局

定價280元

國家圖書館出版品預行編目資料

象棋基本殺法／朱寶位 編著
－初版－臺北市，品冠文化，2010（民99.09）
面；21公分－（象棋輕鬆學；5）
ISBN 978-957-468-765-7（平裝）
1. 象棋
997.12　　　　　　　　　　　99012674

象棋基本殺法

審　　定／中國象棋協會
編　著／朱 寶 位
責任編輯／劉 三 珊
發 行 人／蔡 孟 甫
出 版 者／品冠文化出版社
社　　址／台北市北投區（石牌）致遠一路2段12巷1號
電　　話／(02) 28236031・28236033・28233123
傳　　真／(02) 28272069
郵政劃撥／19346241
網　　址／www.dah-jaan.com.tw
E－mail／service@dah-jaan.com.tw
承 印 者／傳興印刷有限公司
裝　　訂／承安裝訂有限公司
排 版 者／弘益電腦排版有限公司
授 權 者／安徽科學技術出版社
初版1刷／2010年（民 99 年）9月
初版2刷／2014年（民103年）3月　　　定　價／230元

大展好書　好書大展
品嘗好書　冠群可期

大展好書　好書大展

品嘗好書　冠群可期